Las Maravillas de la Creación

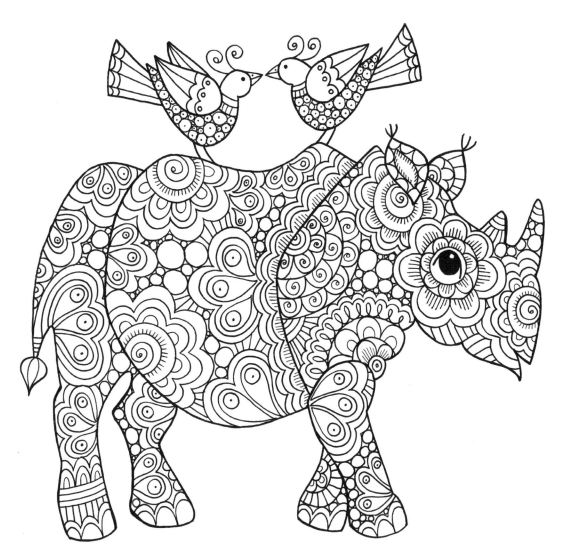

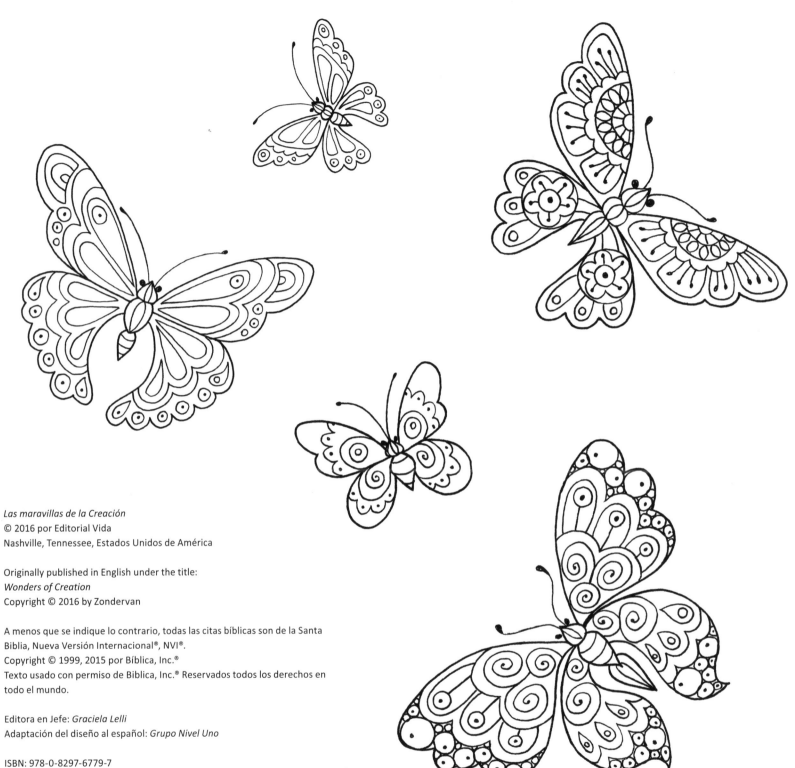

Editora en Jefe: *Graciela Lelli*
Adaptación del diseño al español: *Grupo Nivel Uno*

ISBN: 978-0-8297-6779-7

Impreso en Estados Unidos de América
Printed in the United States

16 17 18 19 20 ◆ 6 5 4 3 2 1

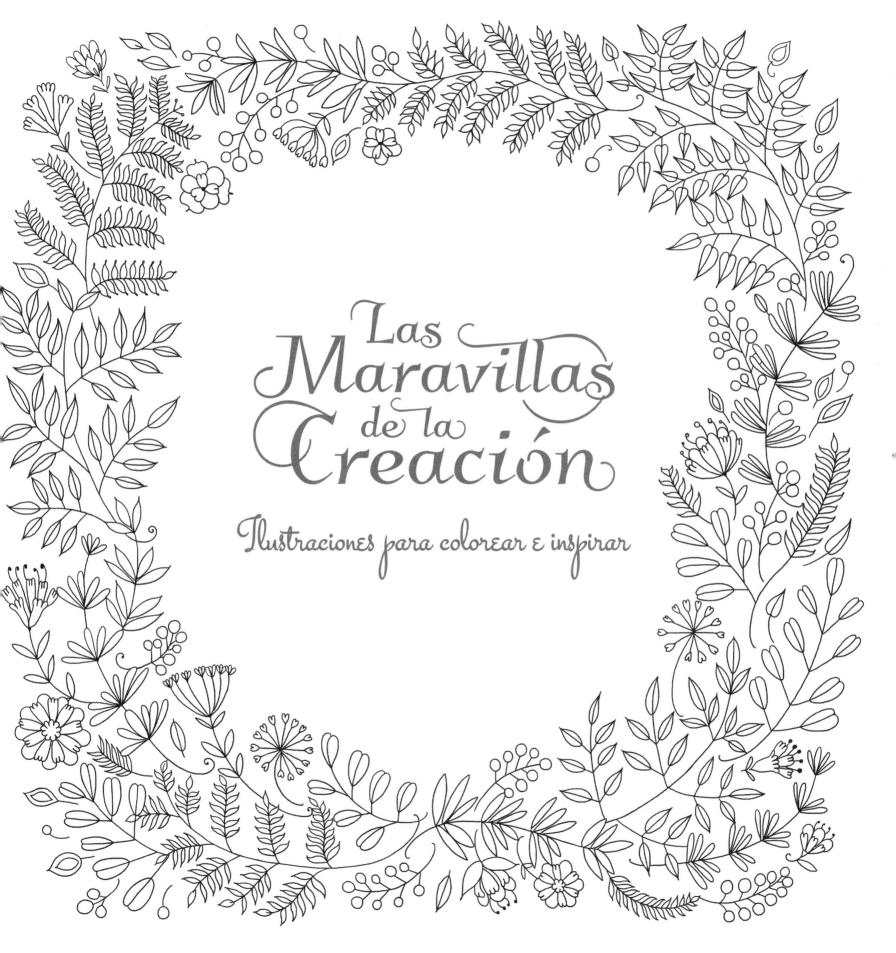

Las Maravillas de la Creación

Ilustraciones para colorear e inspirar

Erizos punzantes. Perezosos adormecidos. Focas juguetonas que retozan en la orilla. Estamos rodeados de un vasto mundo de criaturas que nos hablan de un Creador que llena el mundo con las maravillas de su imaginación.

Y la gran cantidad de animales que Dios creó es sorprendente; hay cerca de 5.400 especies de mamíferos, más de 10.000 especies de aves y más de 900.000 especies conocidas de insectos que zumban por los arbustos, los árboles y en ocasiones por nuestras orejas. Viven en los climas más calurosos y en los más fríos, en las altitudes más elevadas y en los agujeros más estrechos de la tierra. Sin mencionar que estas criaturas son ciertamente únicas; los loros con sus llamativos colores o los cuervos con su lustroso color negro; los armadillos con sus escamas ásperas o la serpiente de cascabel con su lisa piel; o los diseños tan particulares y que nunca se repiten en cada cebra, guepardo, gatito o caparazón de las tortugas.

Dentro de estas páginas intentamos capturar en el papel una porción de esas maravillas, para que usted pueda incorporar su propio sentido de color, diseño e inspiración. Algunas de estas ilustraciones en blanco y negro son realmente complejas, lo que le permitirá concentrarse en los detalles más minuciosos que forman el aspecto de cada criatura y su ambiente, otras son más imaginativas y abstractas y le permitirán profundizar en el espíritu que hace que estos seres tan sorprendentes nos cautiven. Hemos procurado incluir una variedad de criaturas comunes y otras no tan comunes, además hemos incorporado un ornitorrinco y un armadillo.

Podrá utilizar marcadores, lápices de colores o crayones para colorear cada página. También podrá añadir sus propios detalles y contornos con un marcador negro para personalizar cada obra. Pero independientemente de cómo quiera trabajar cada hoja, sepa que no hay una forma equivocada para crear su obra en este libro, simplemente disfrute y capte las maravillas de la creación usted mismo.

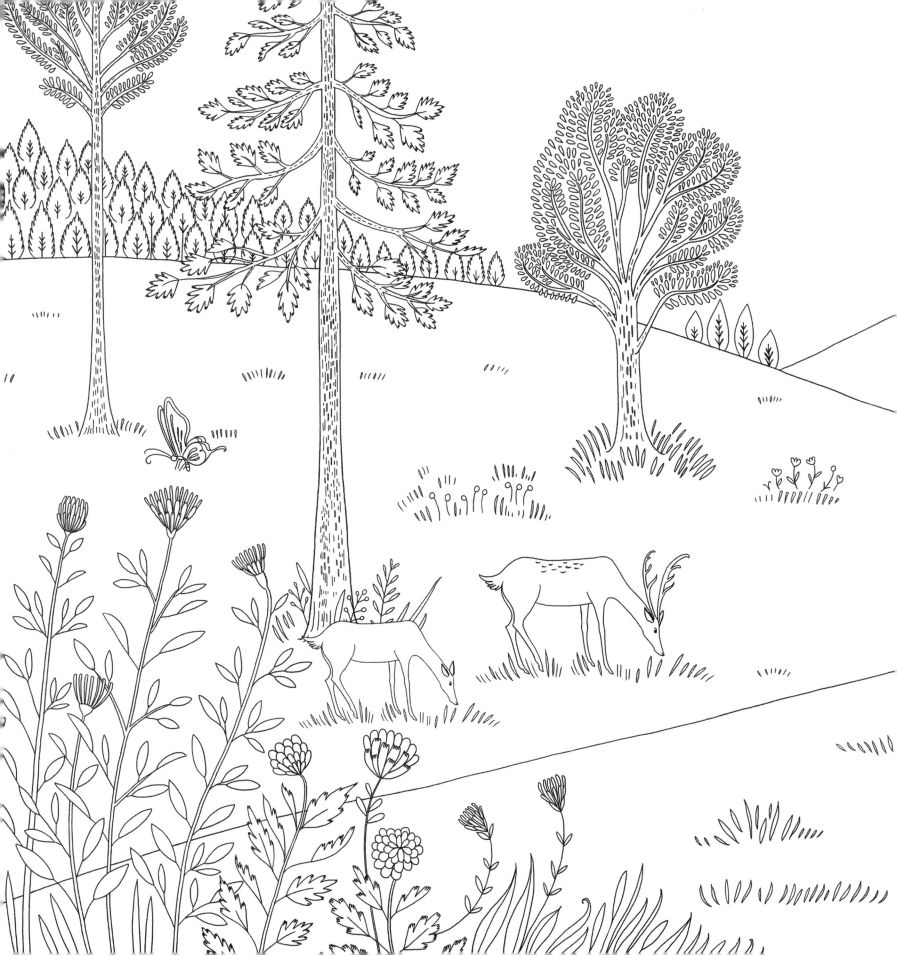

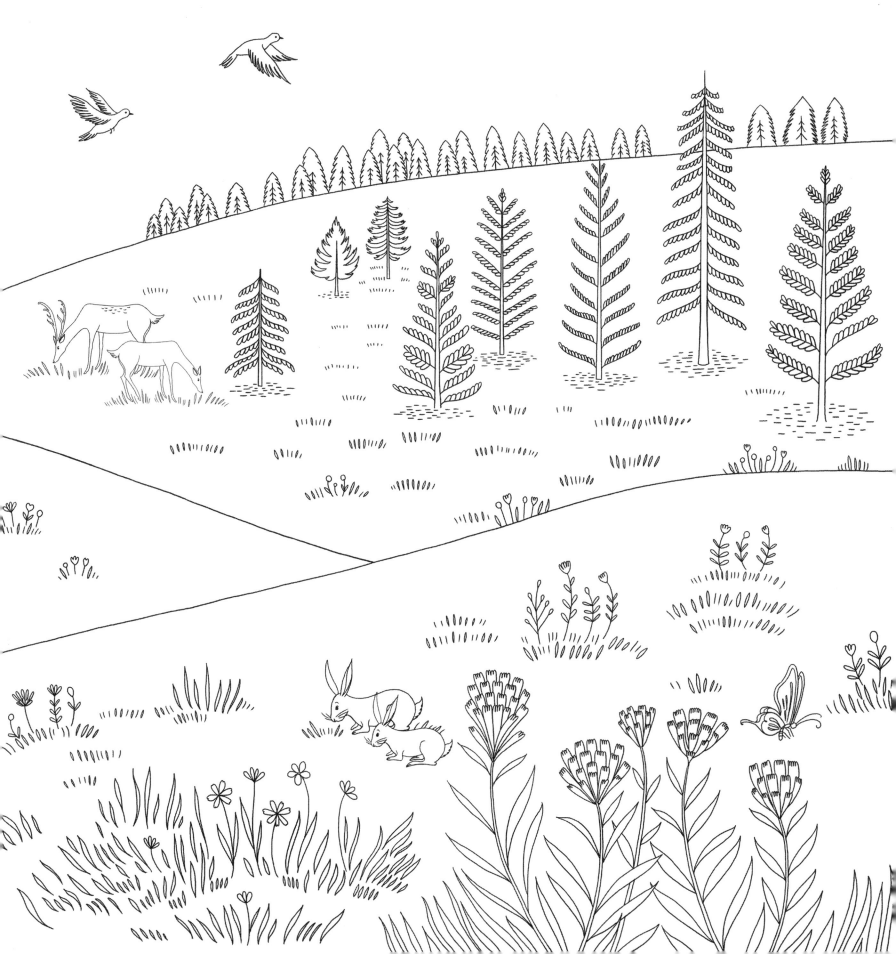

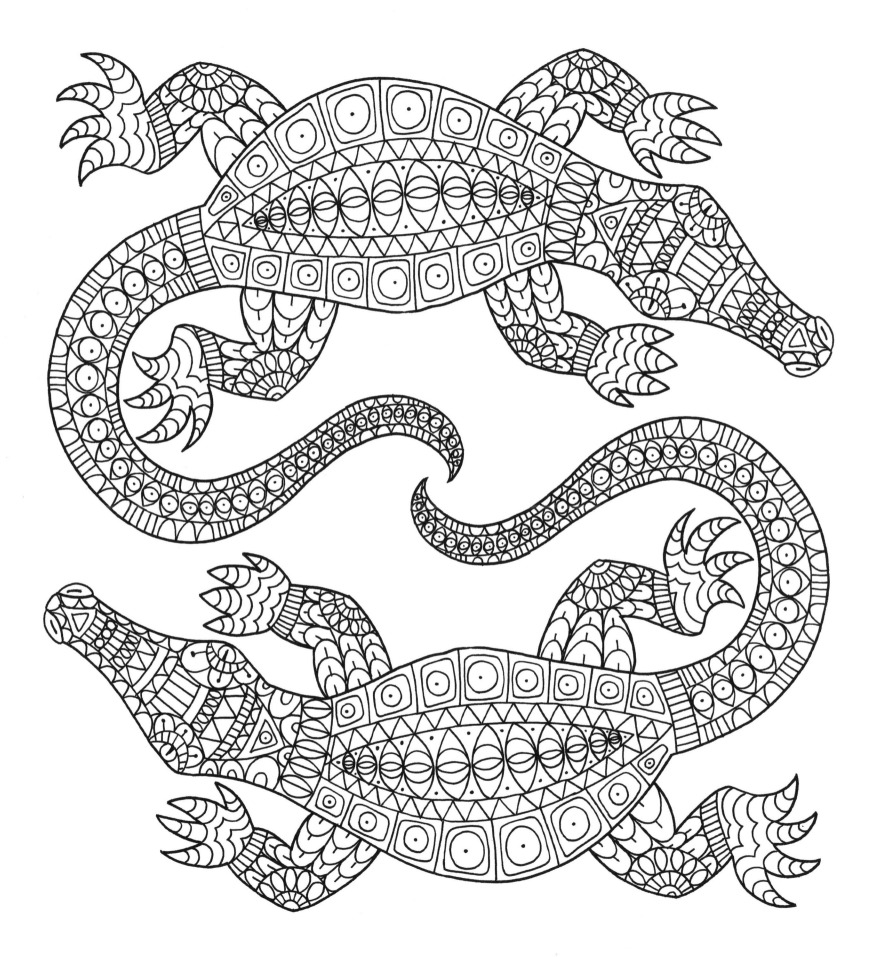

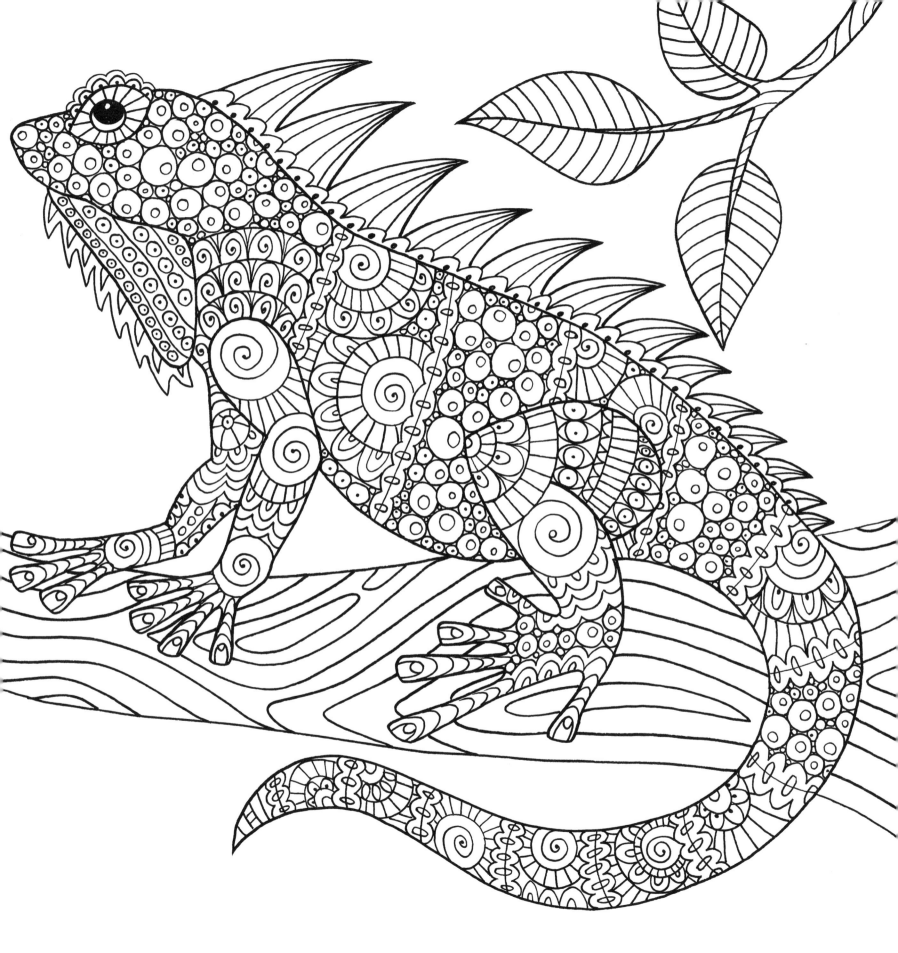

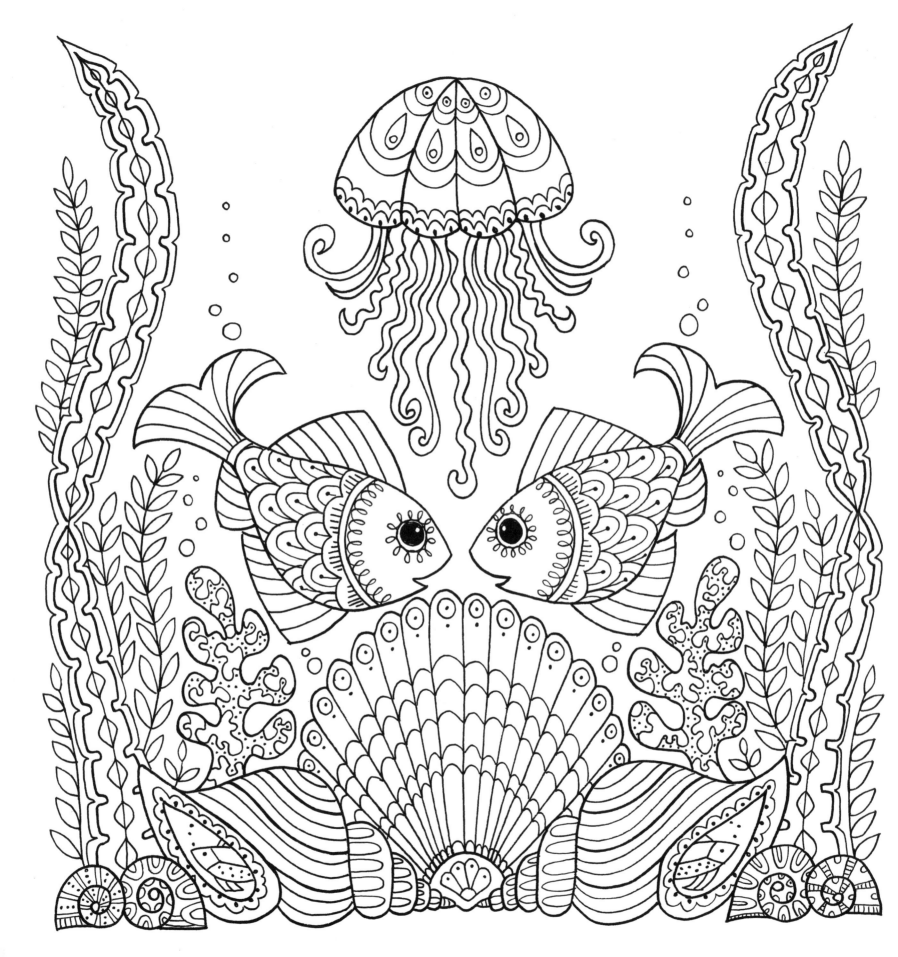

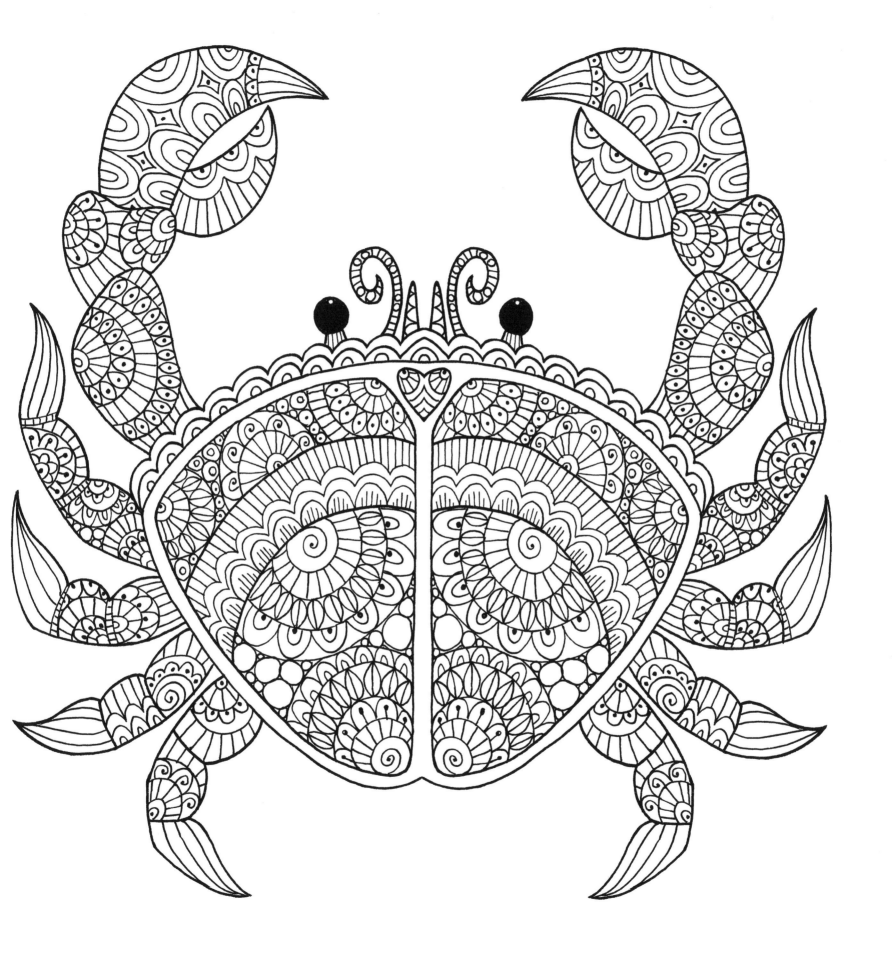

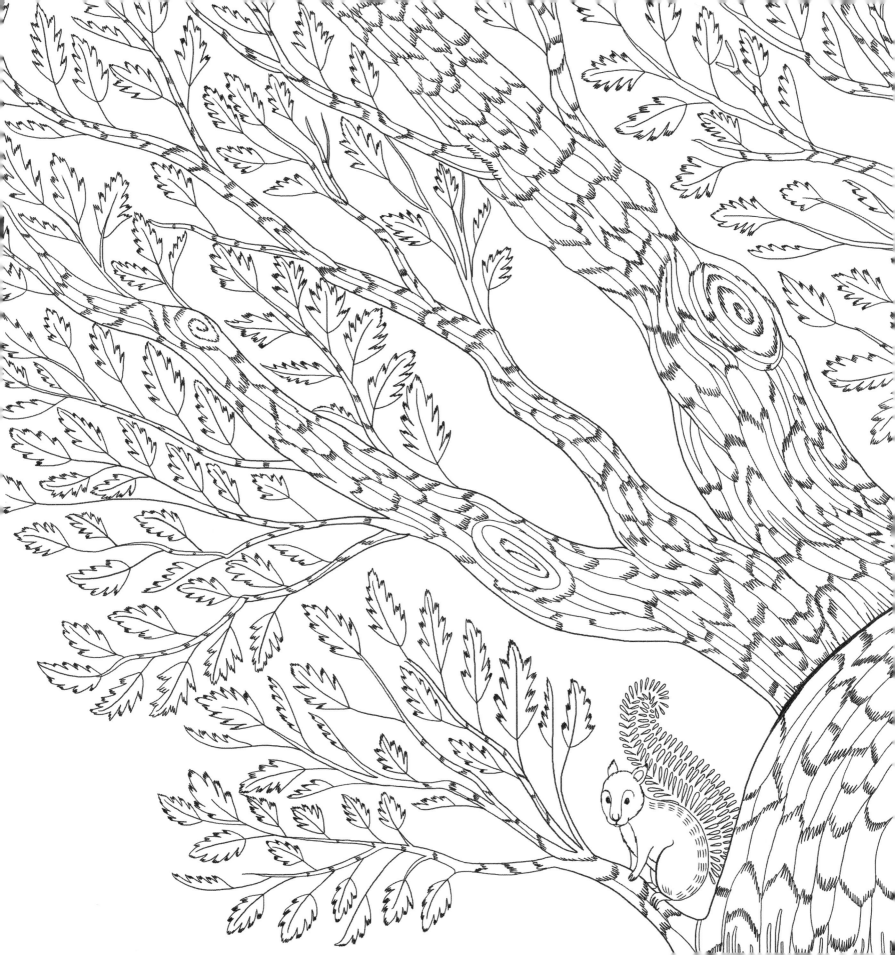

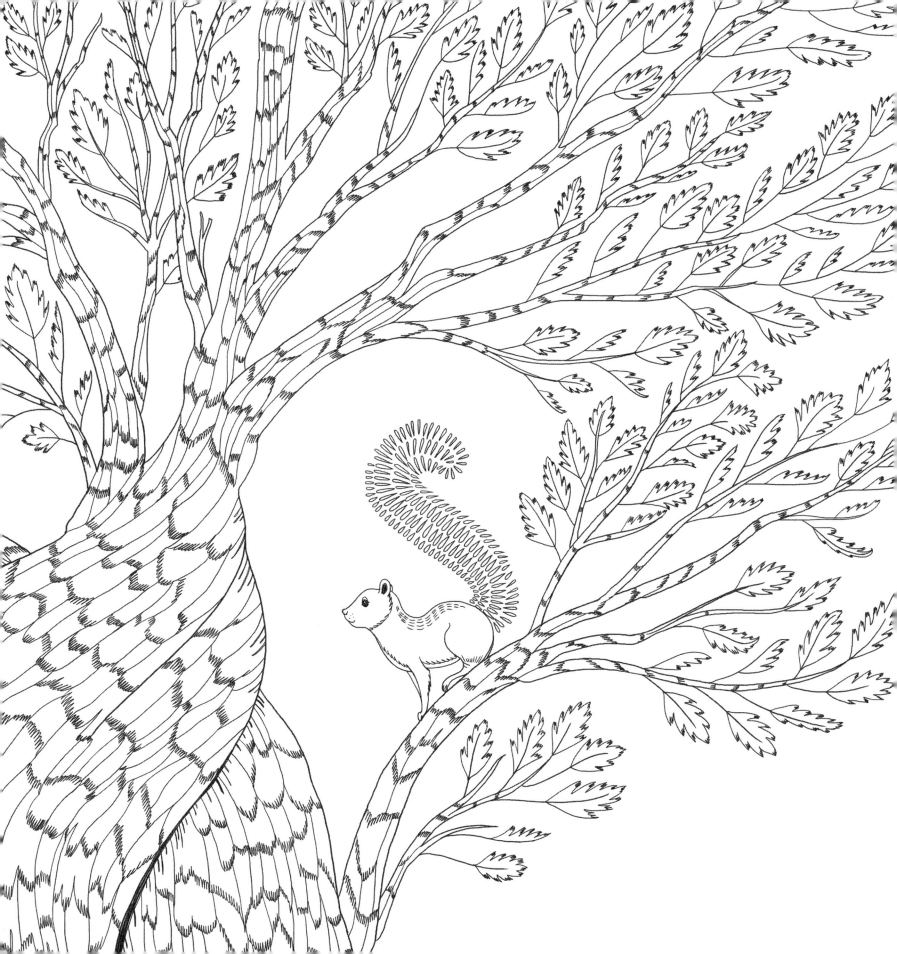

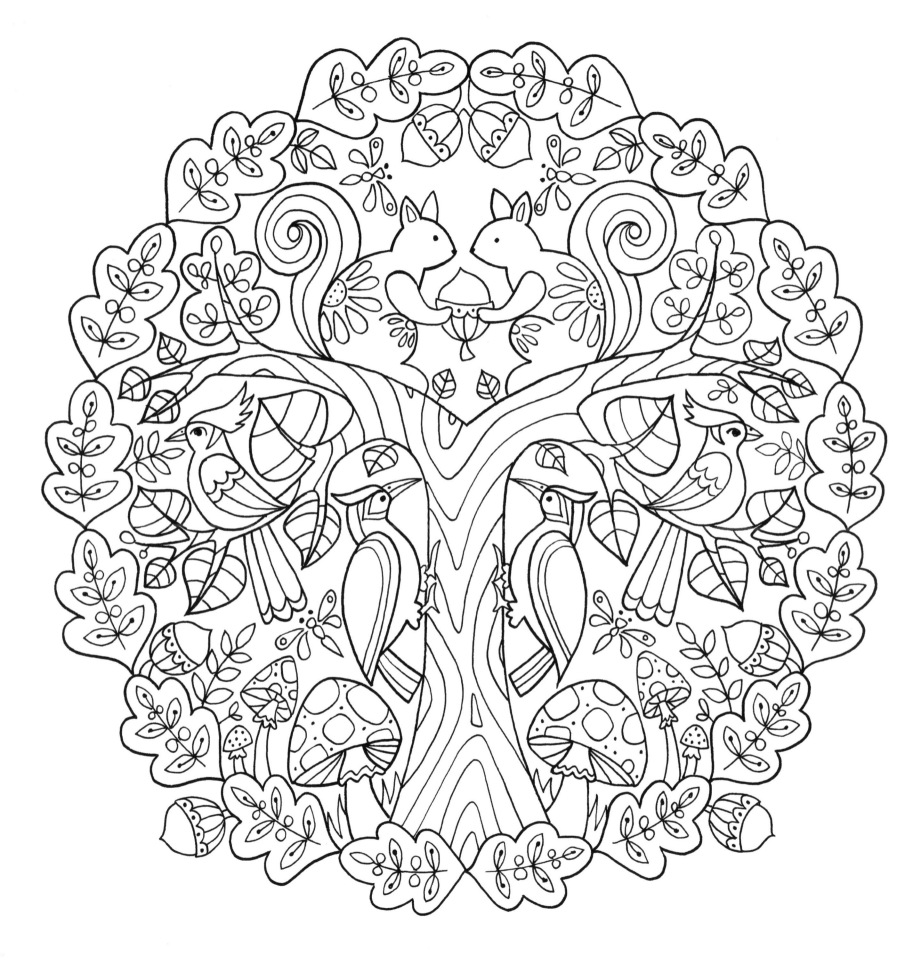

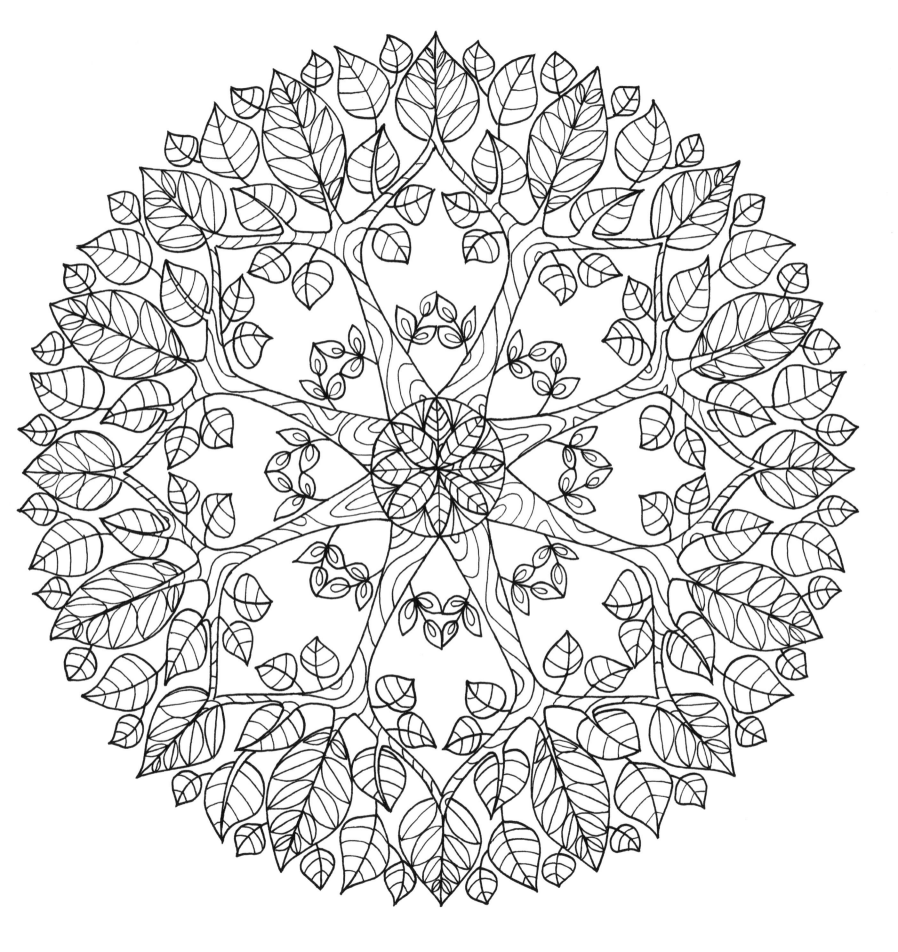

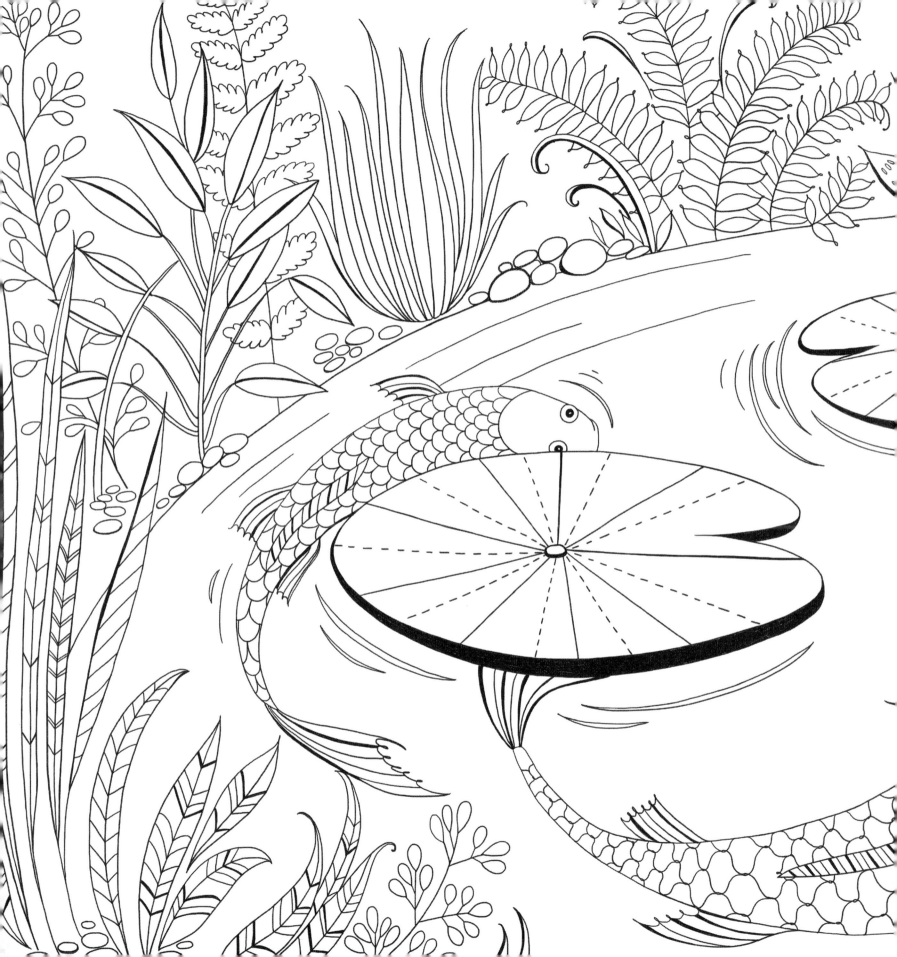

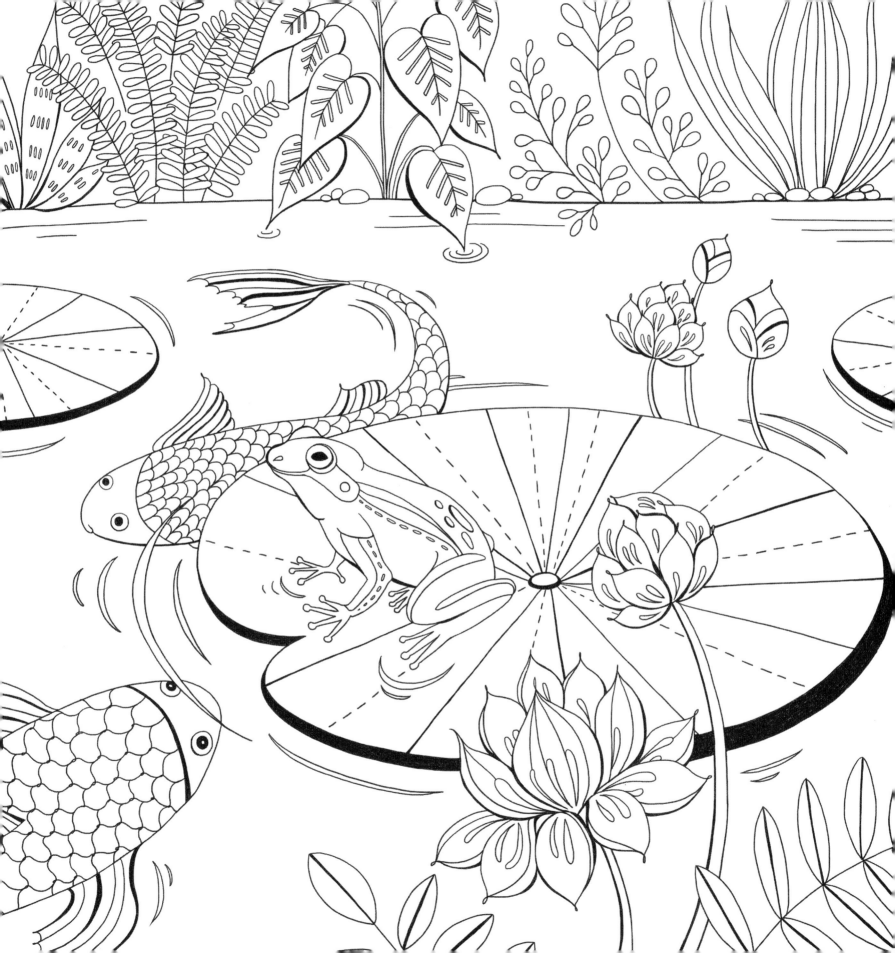

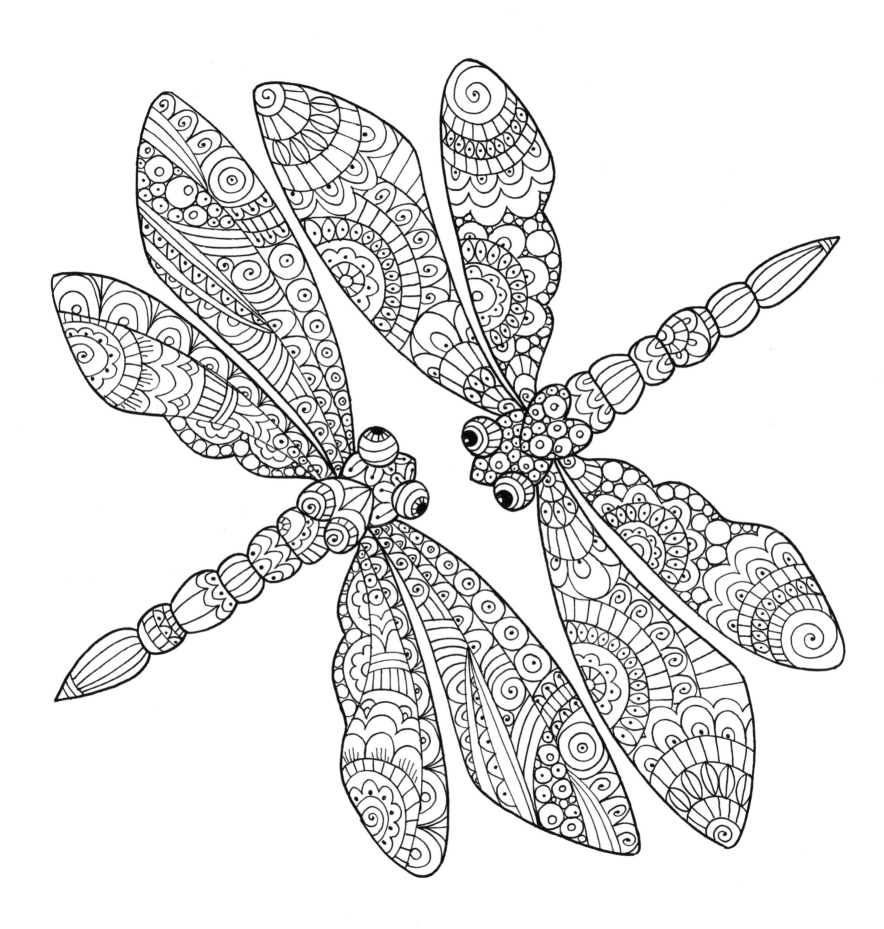

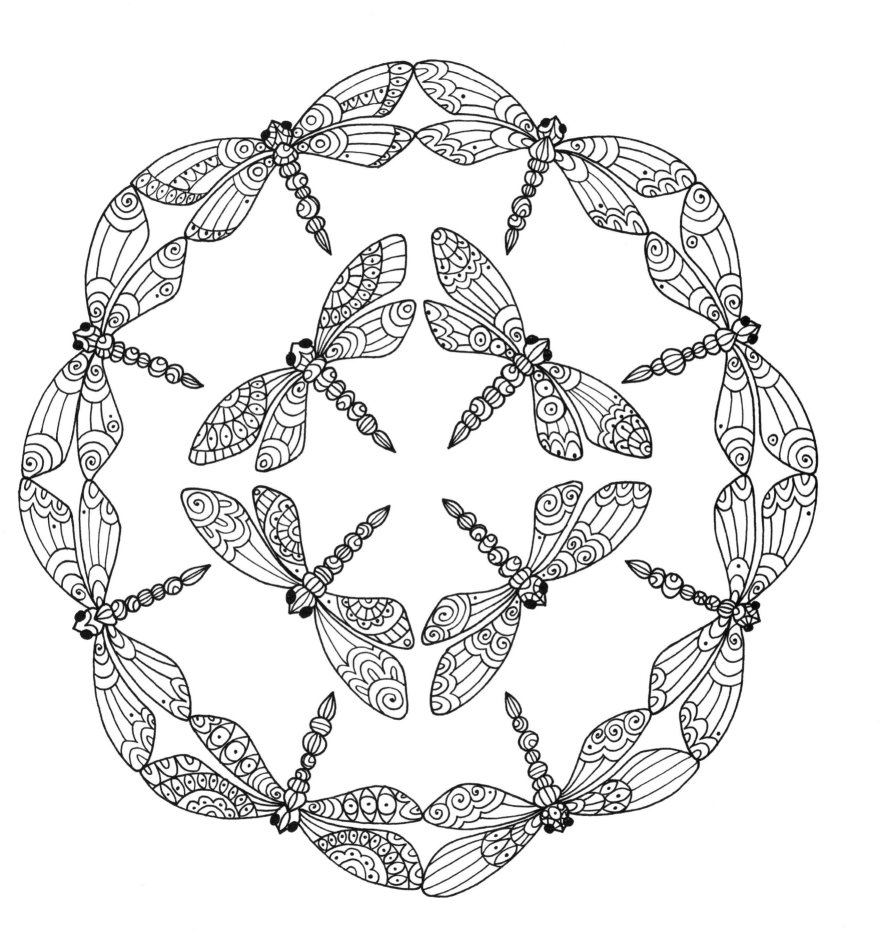

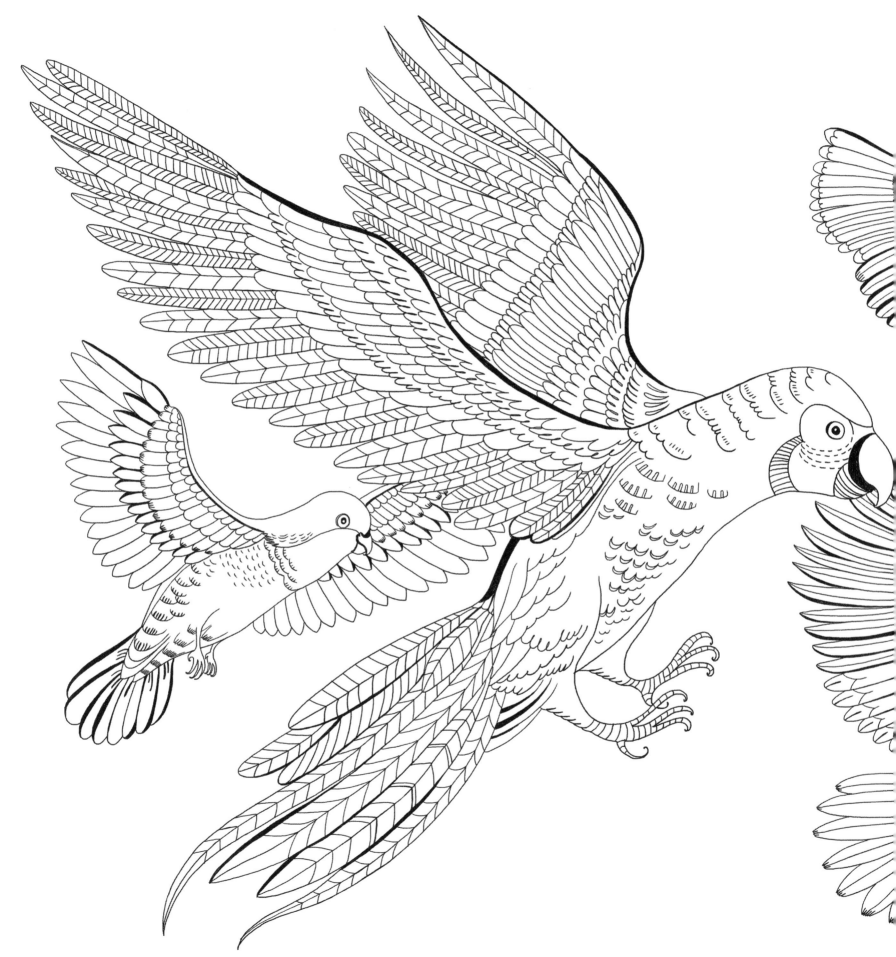

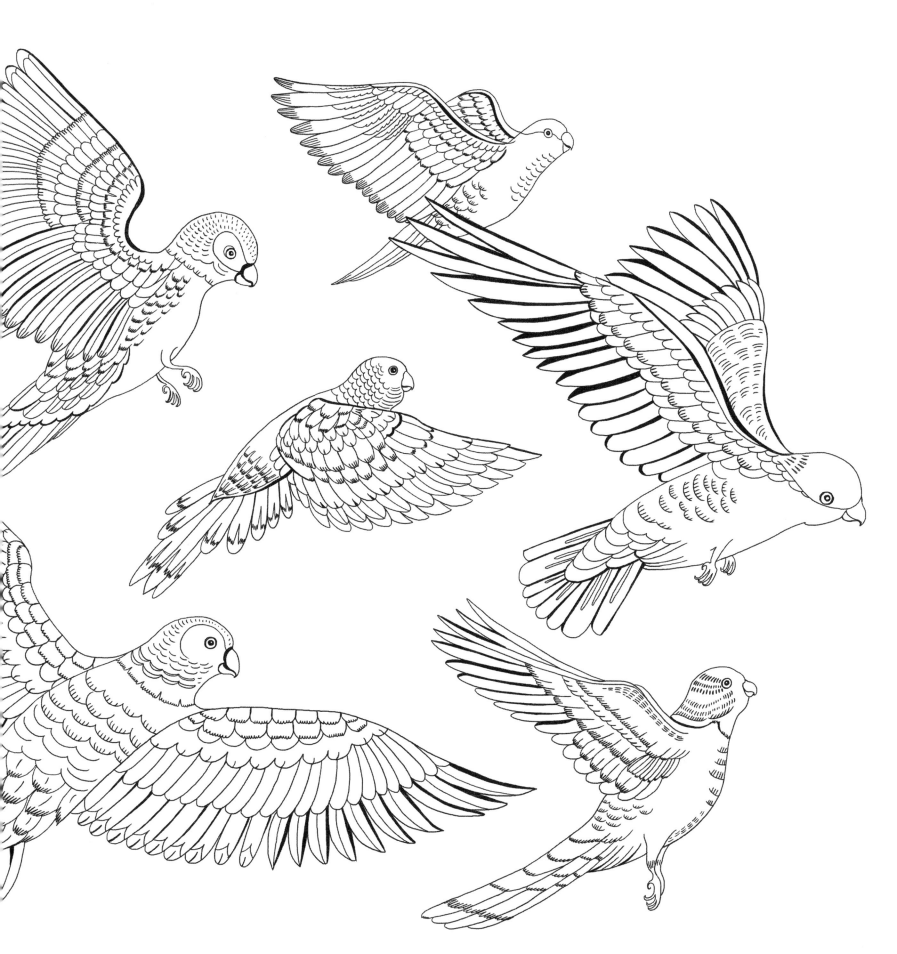

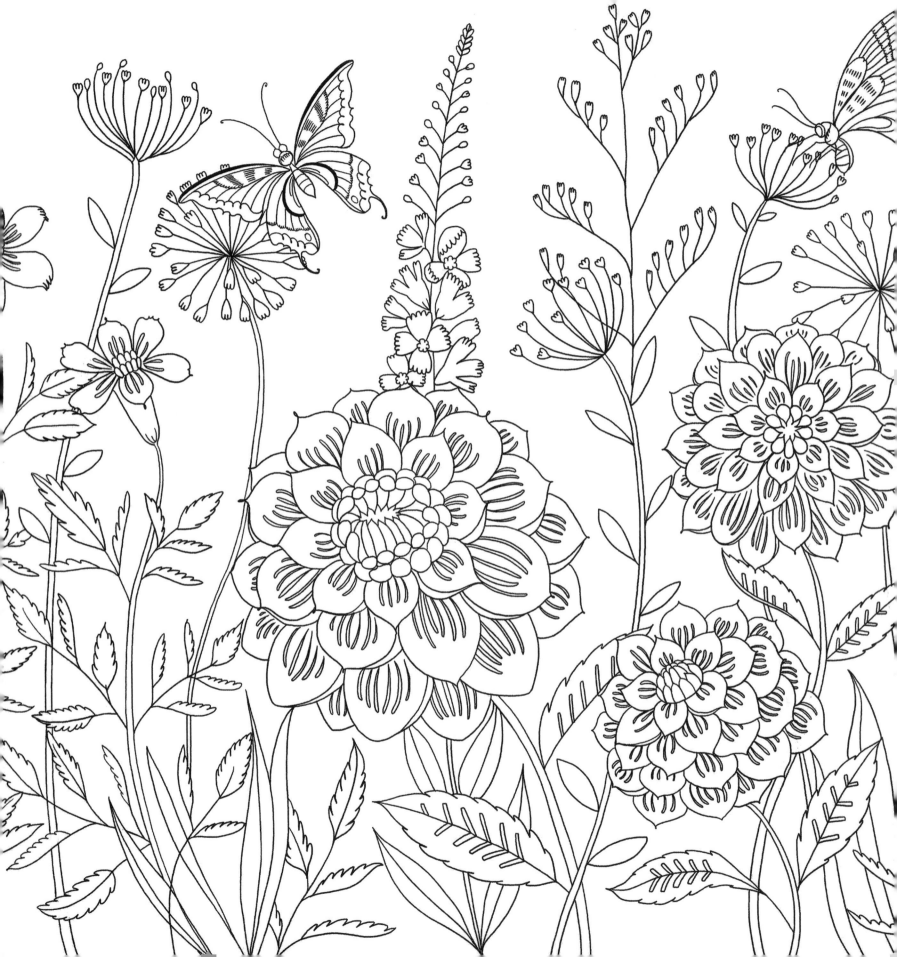

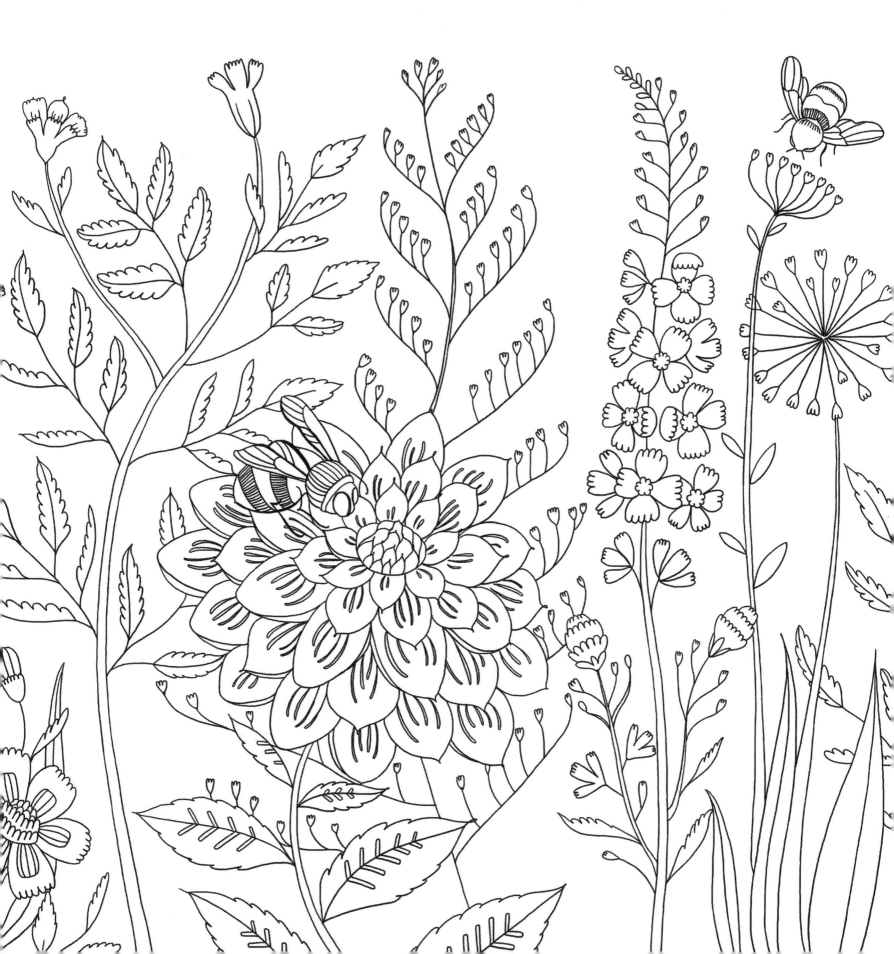

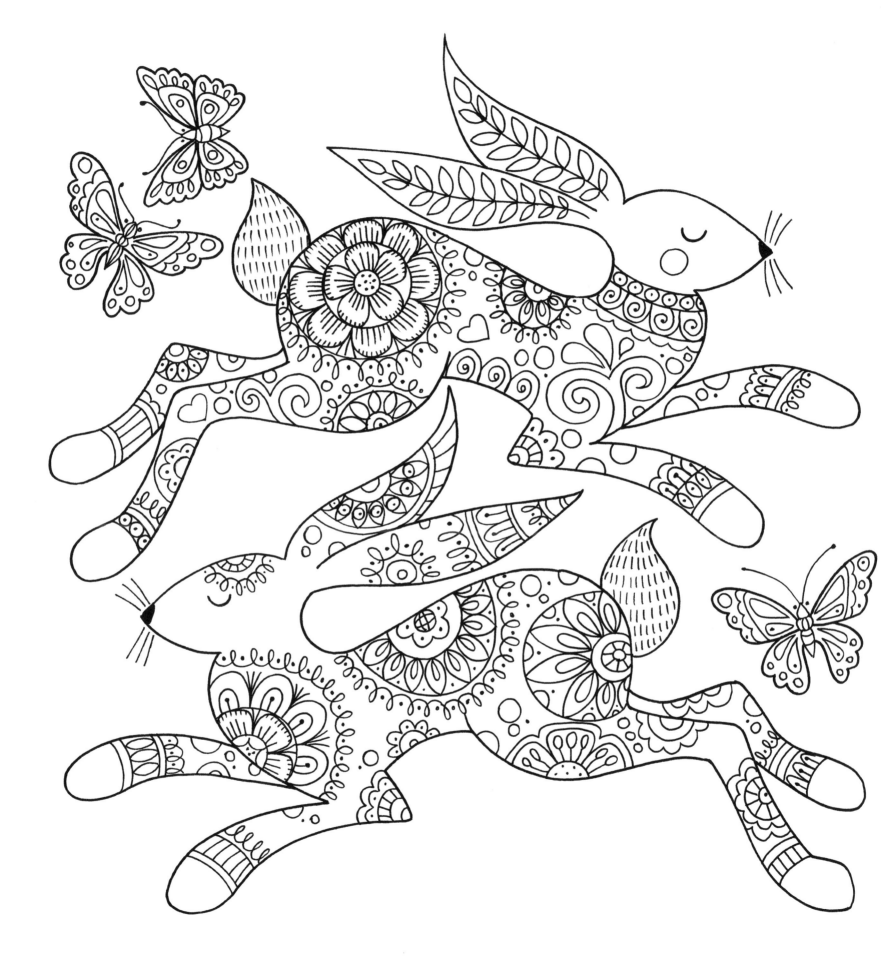

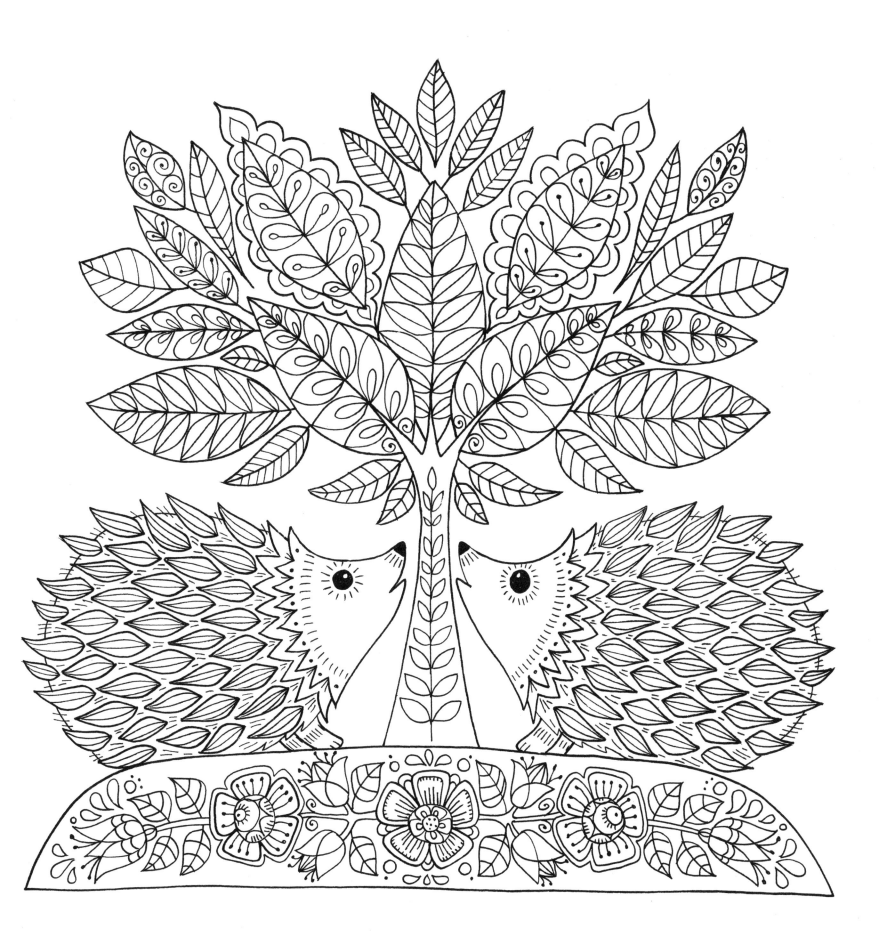

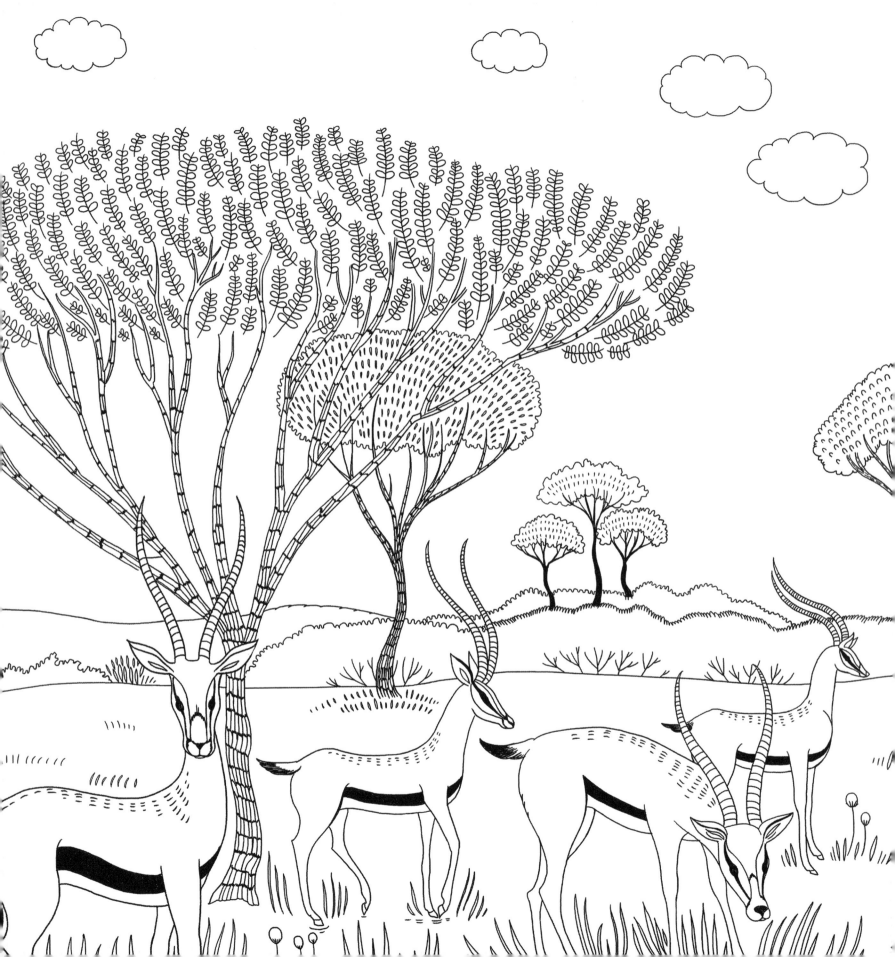

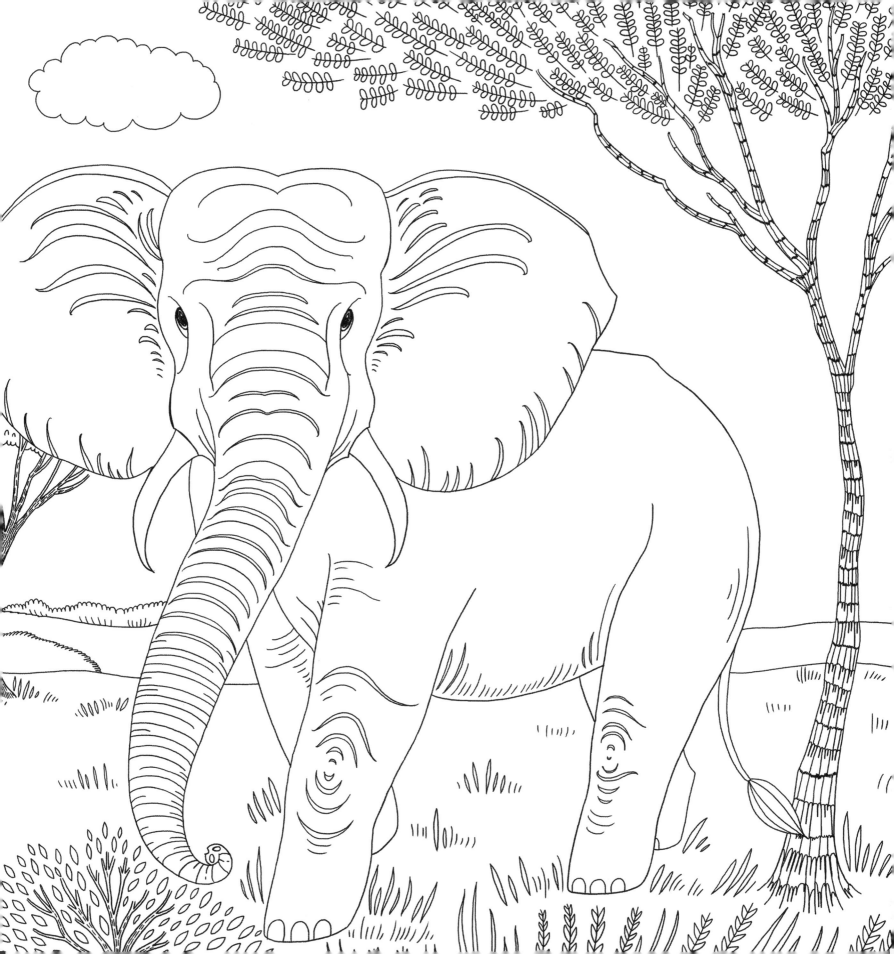

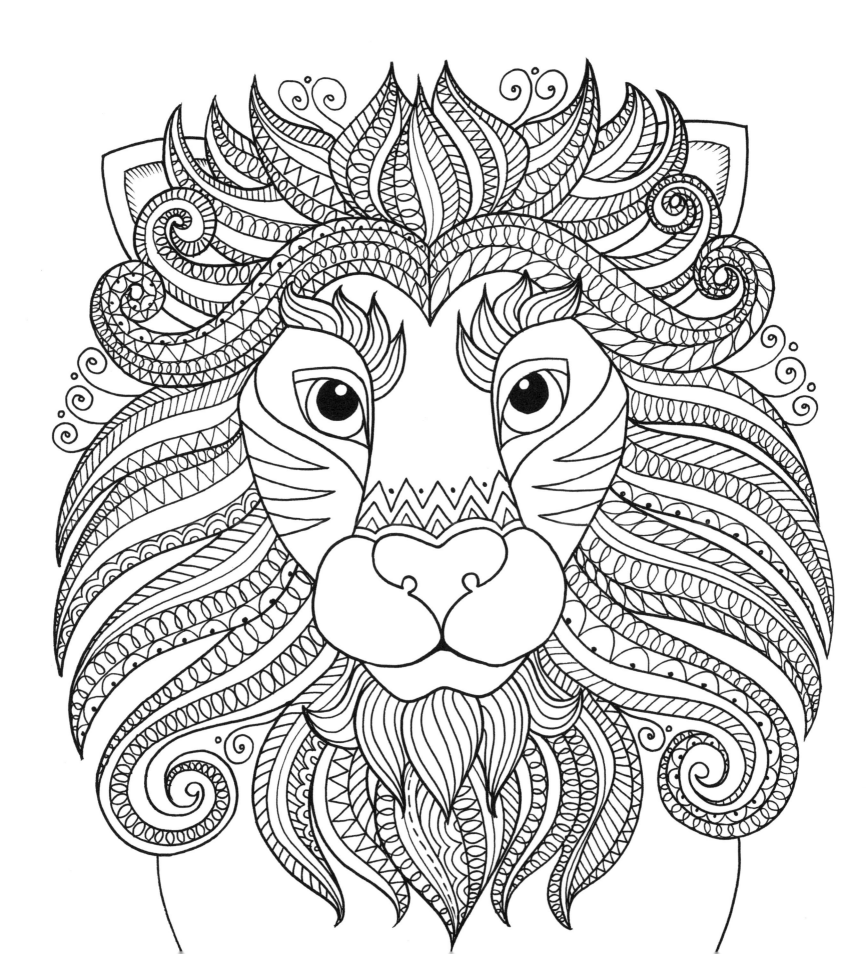

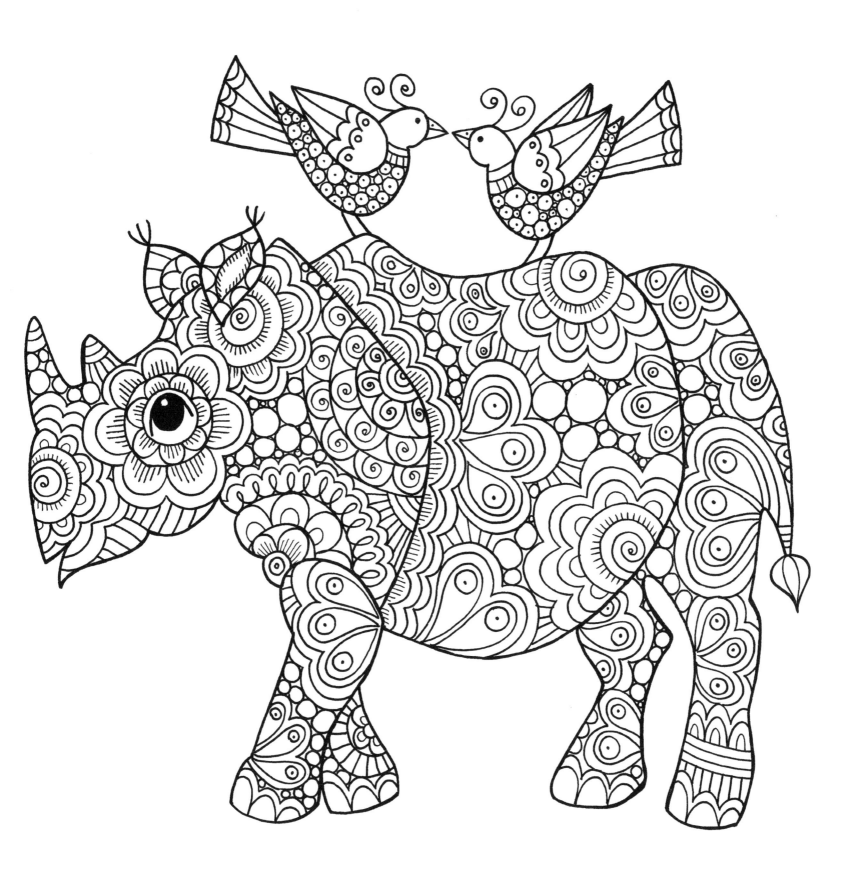

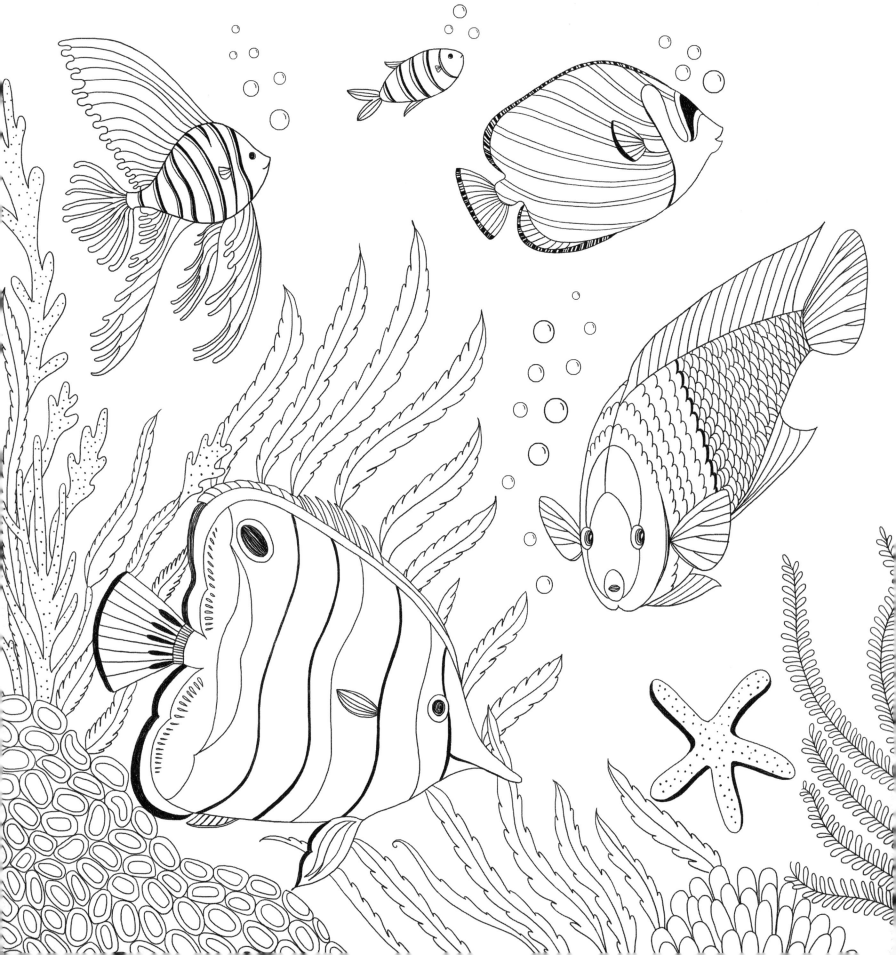

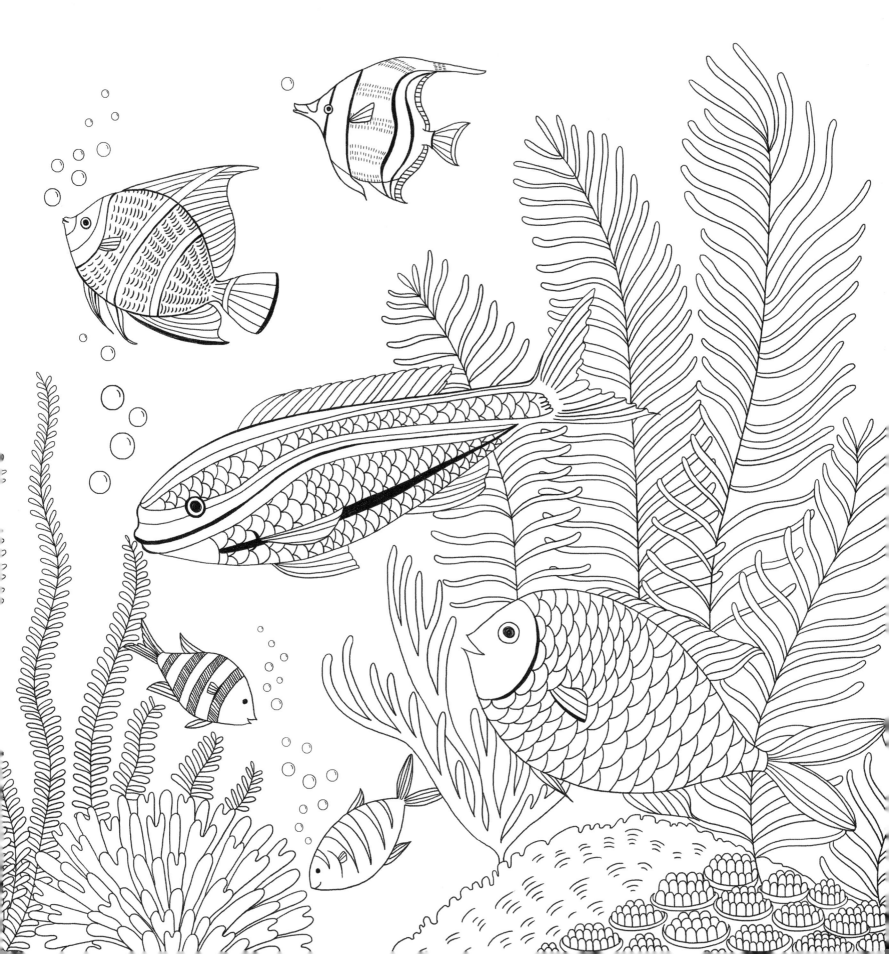

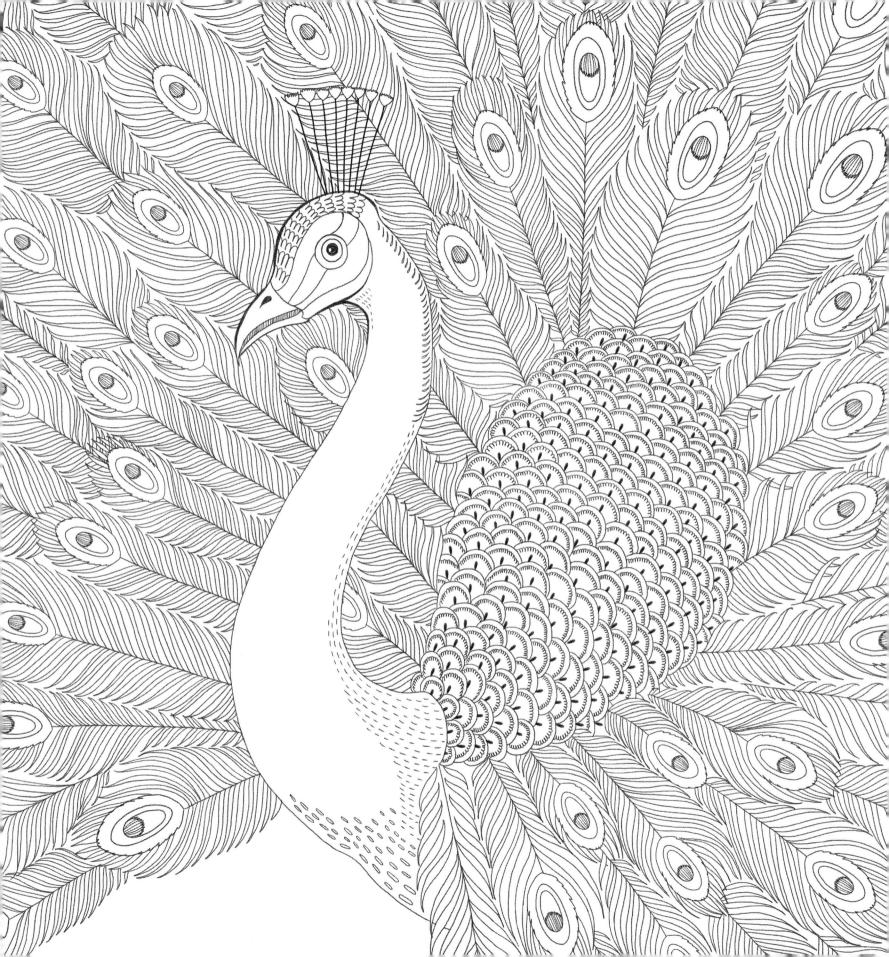

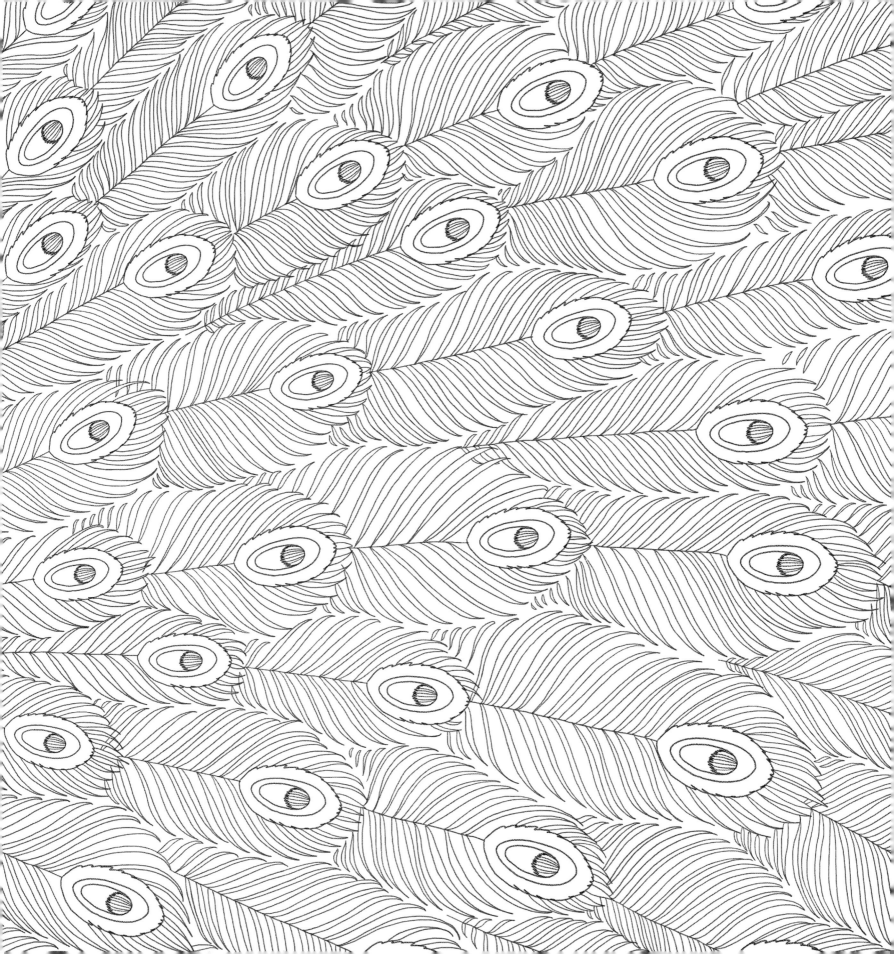

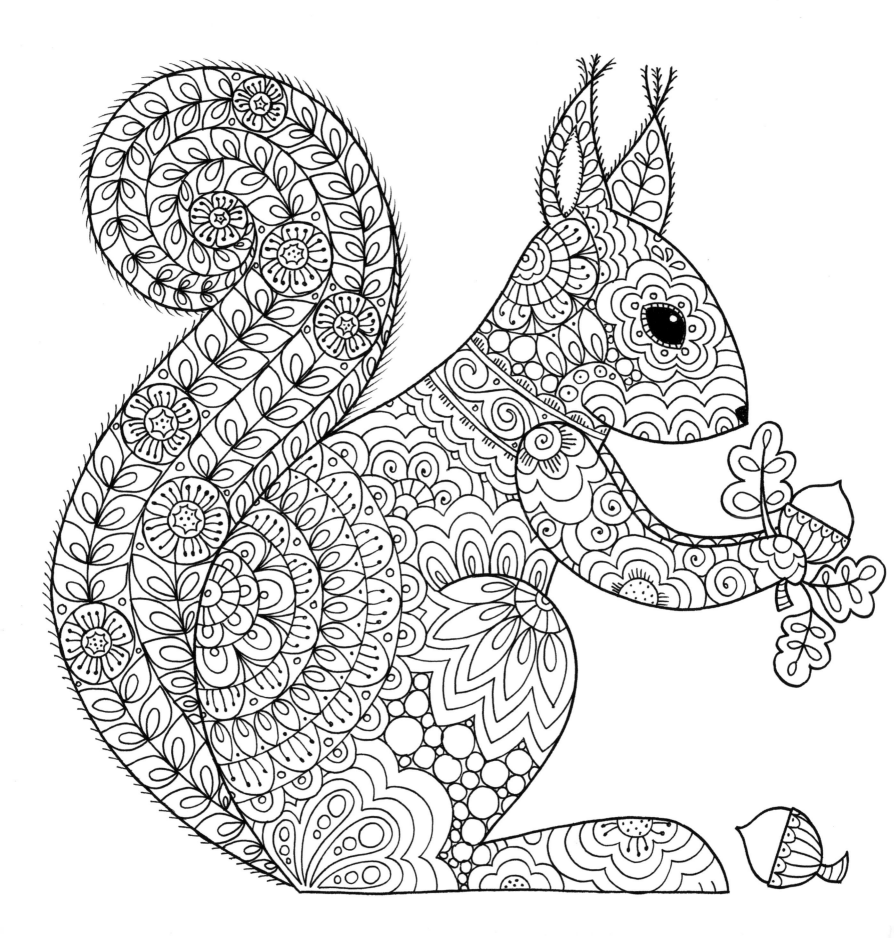

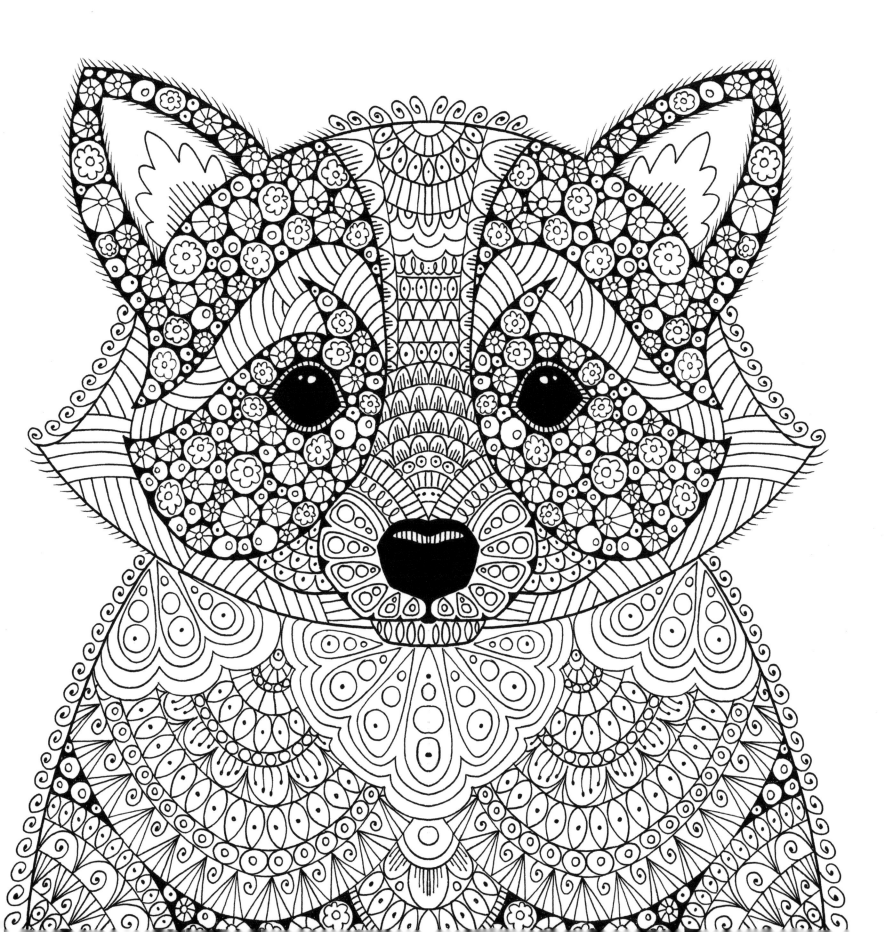

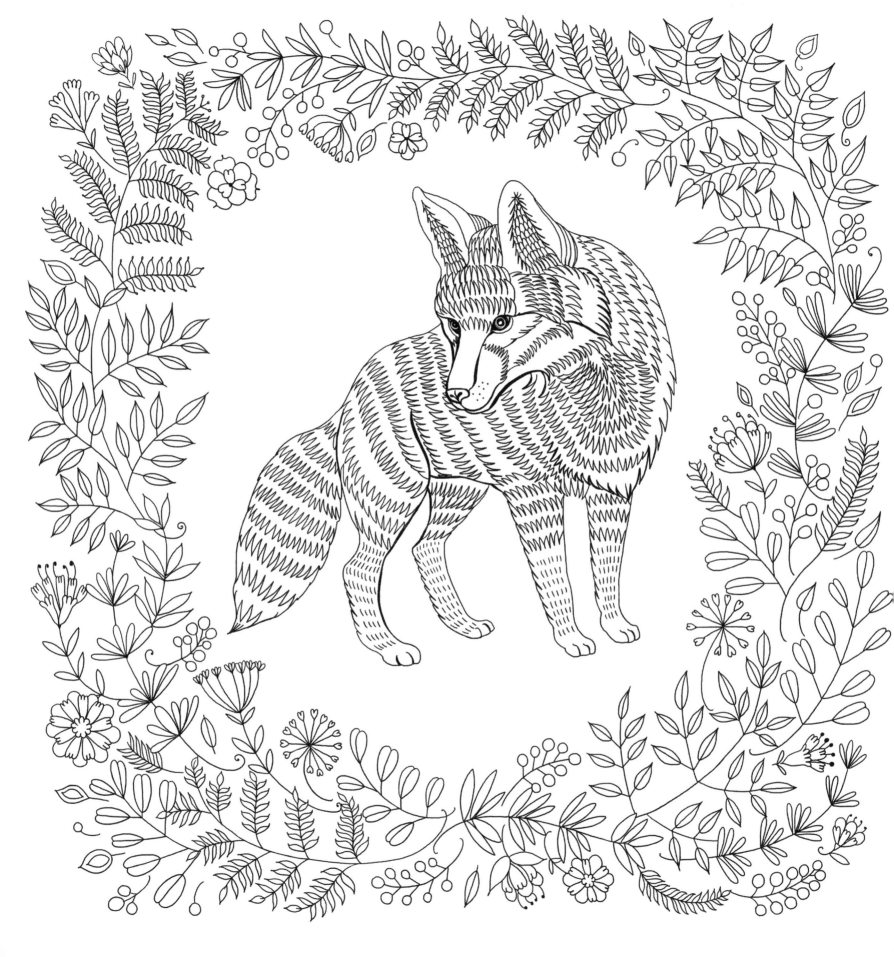

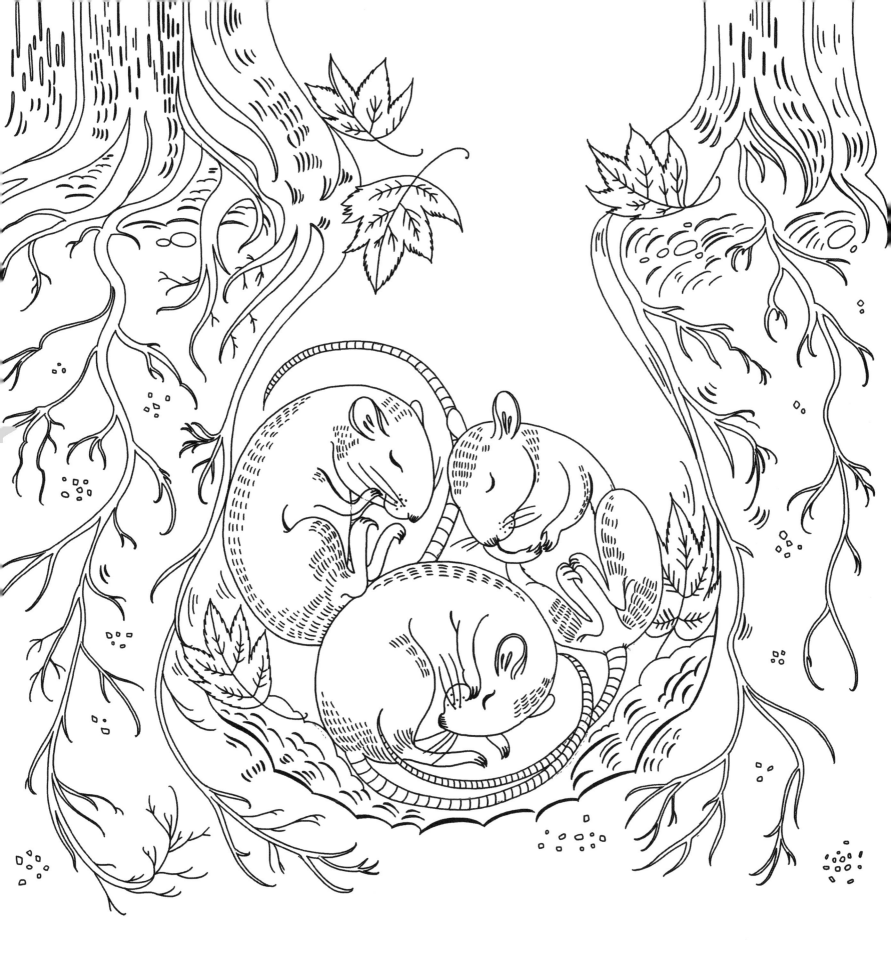

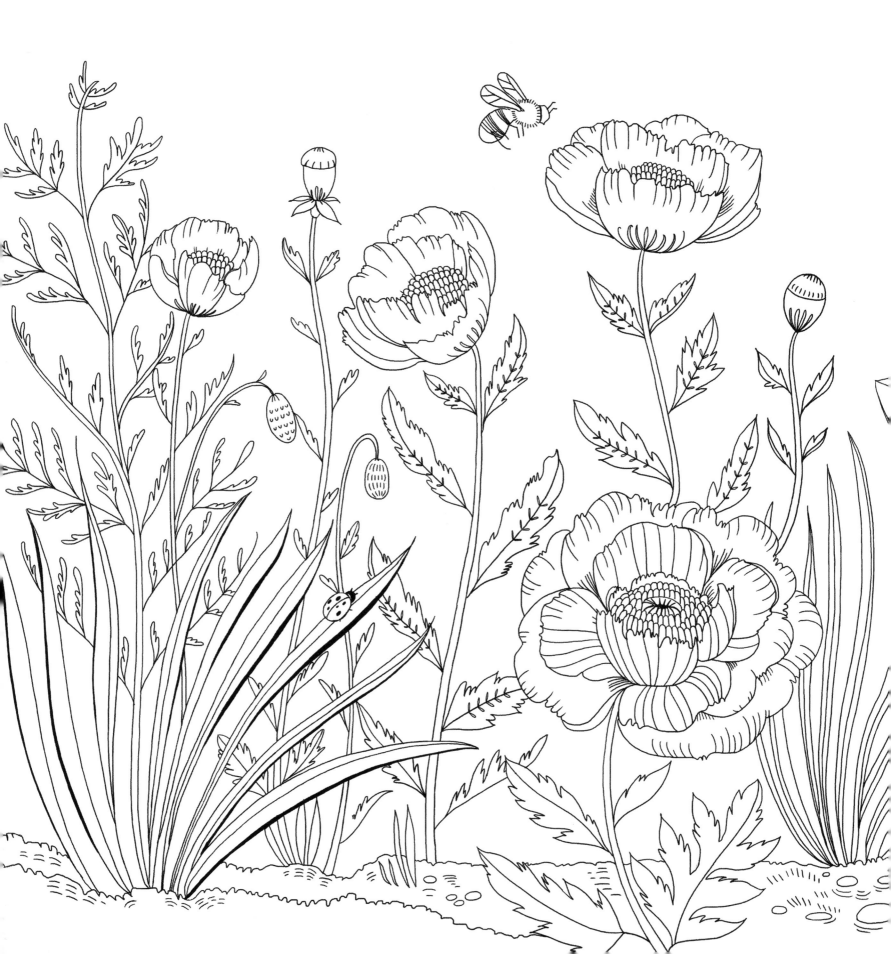

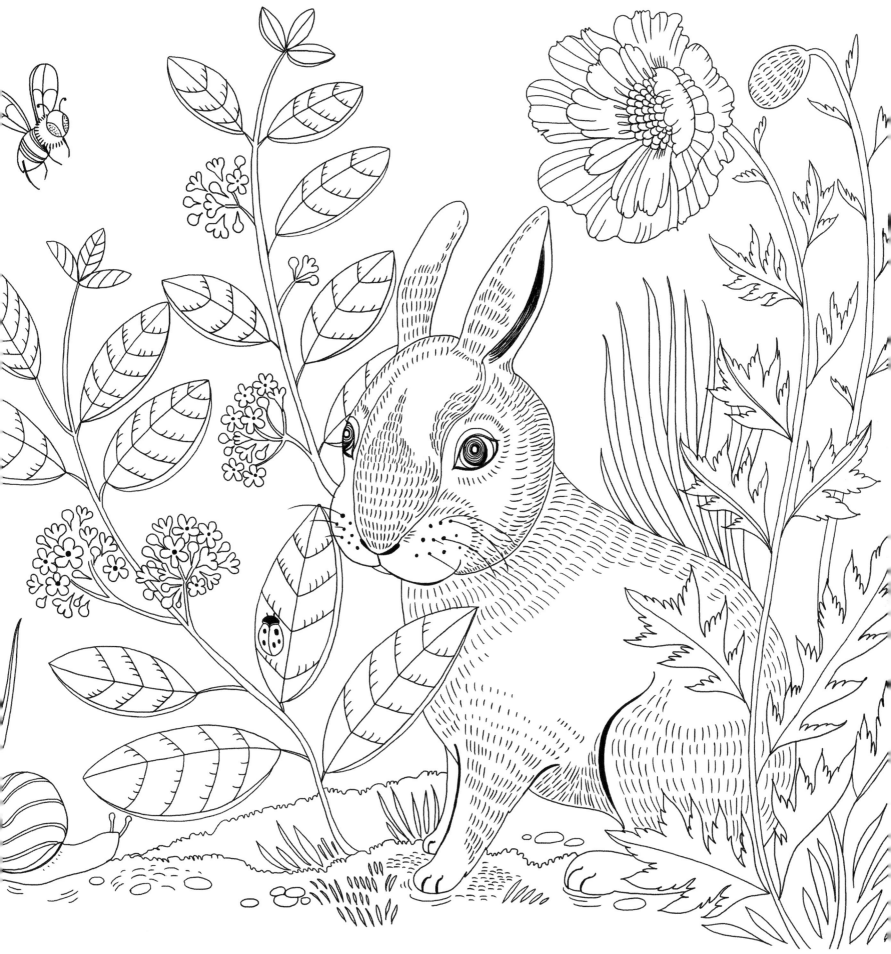

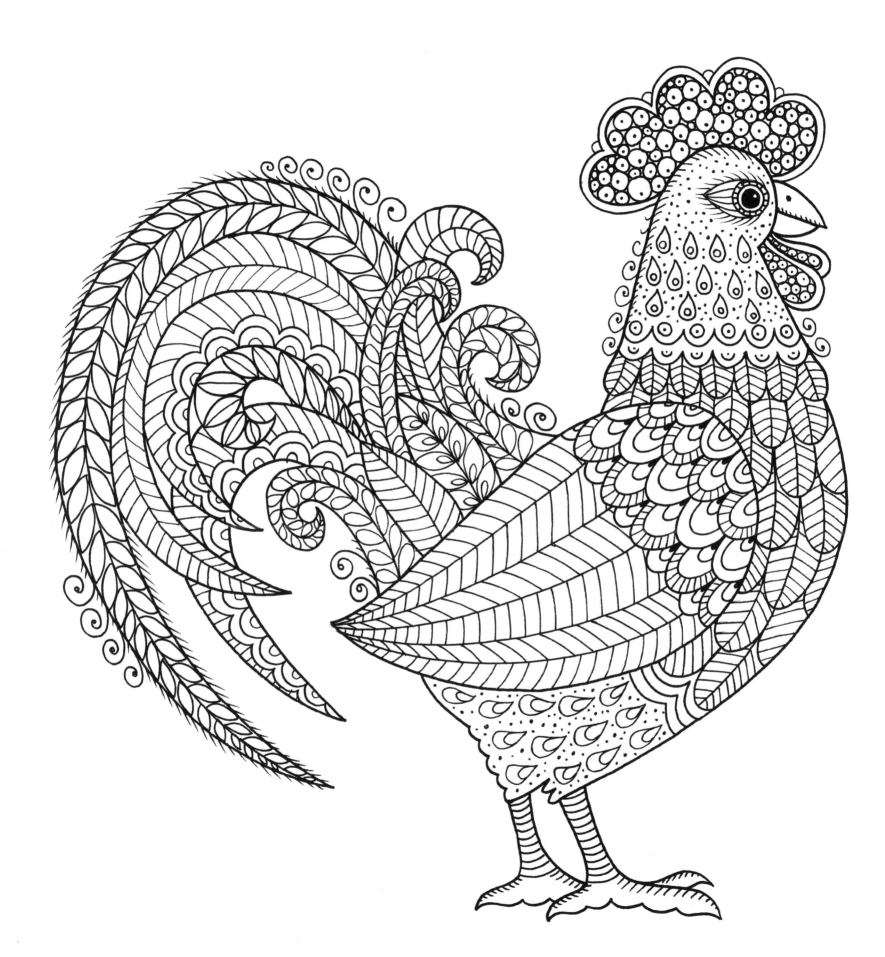

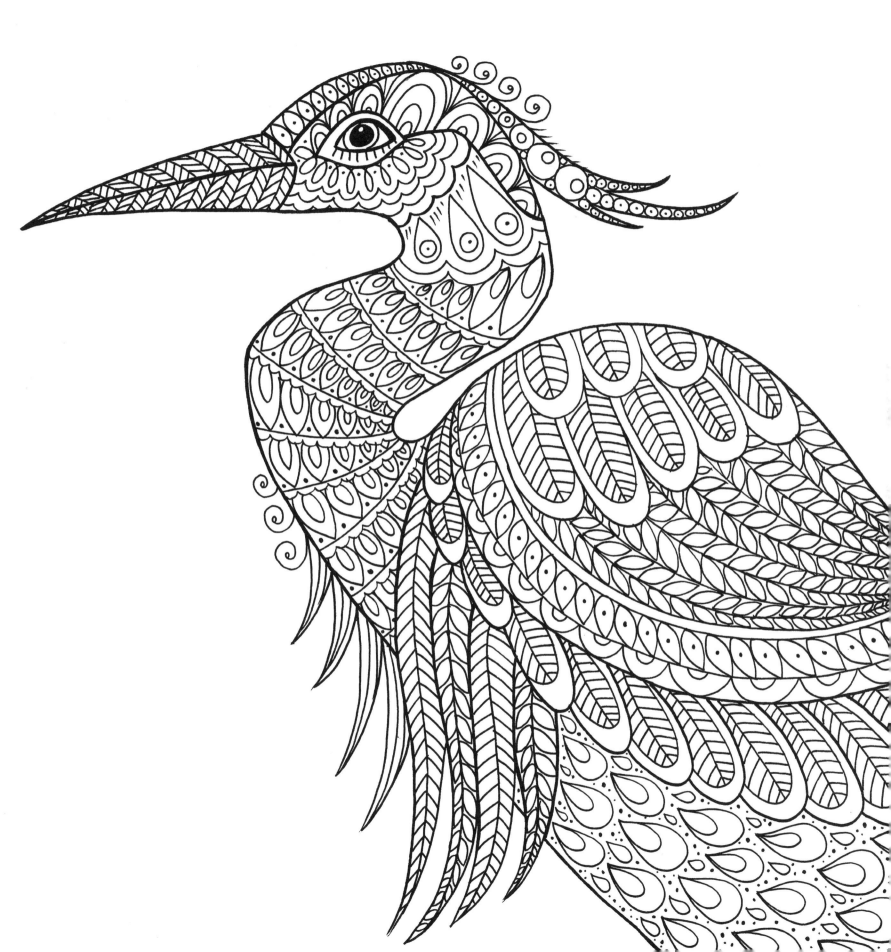

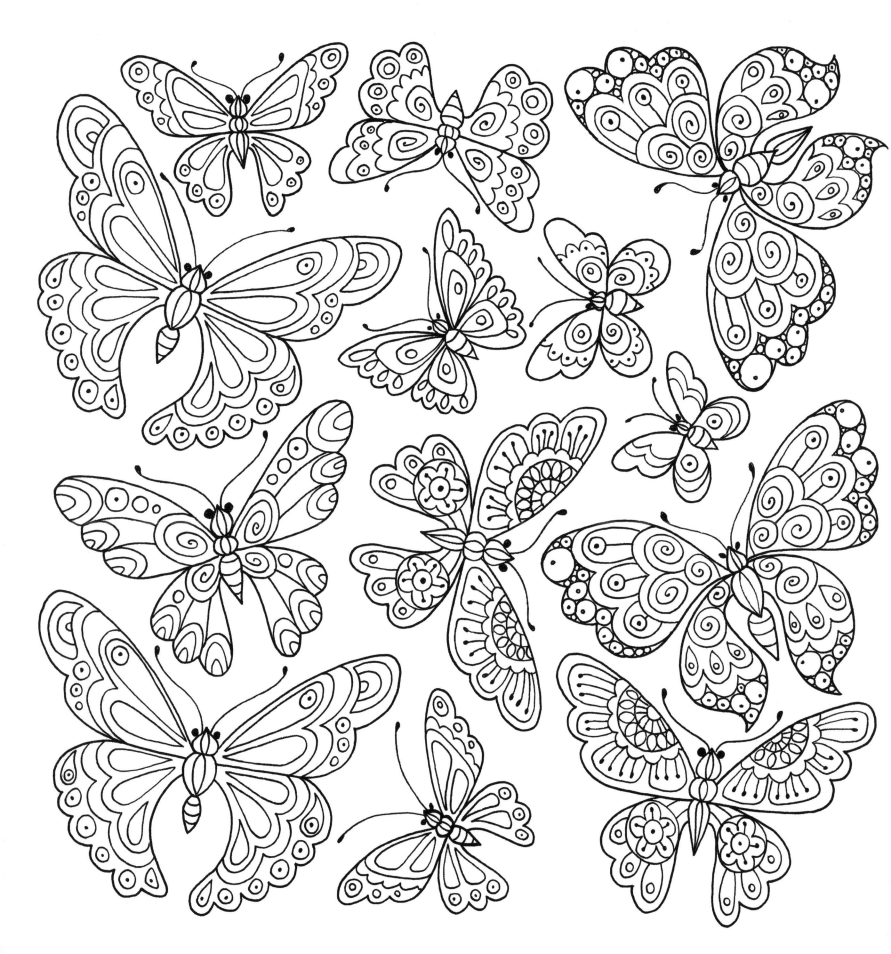

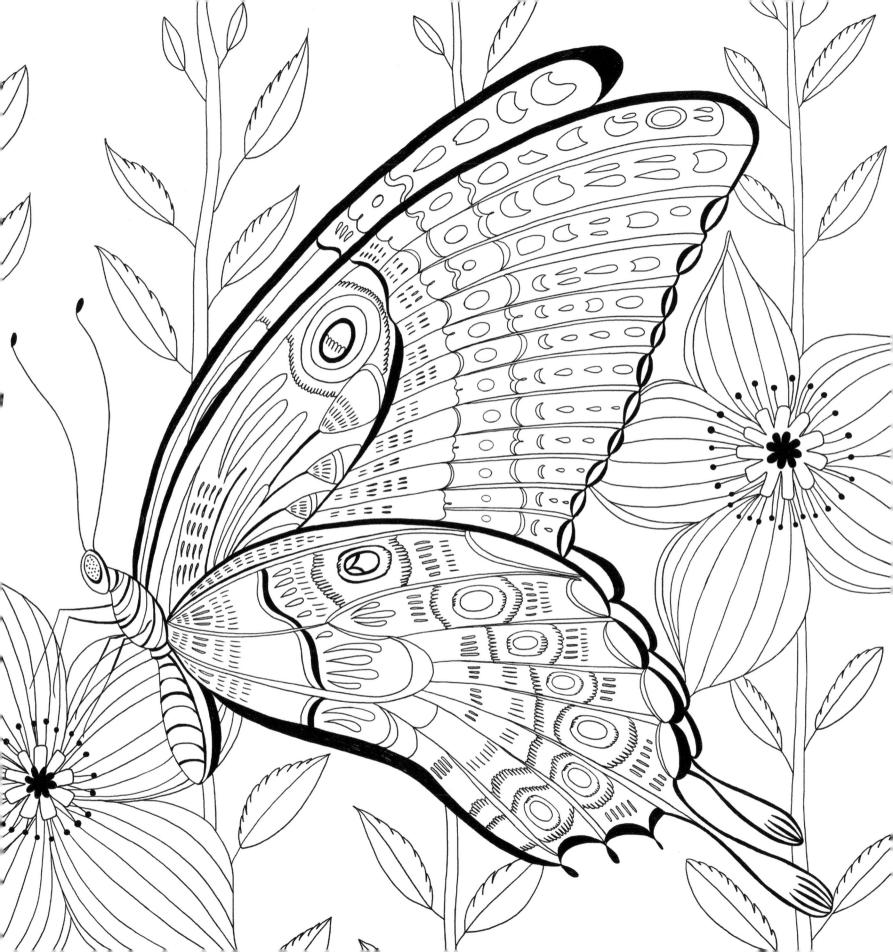

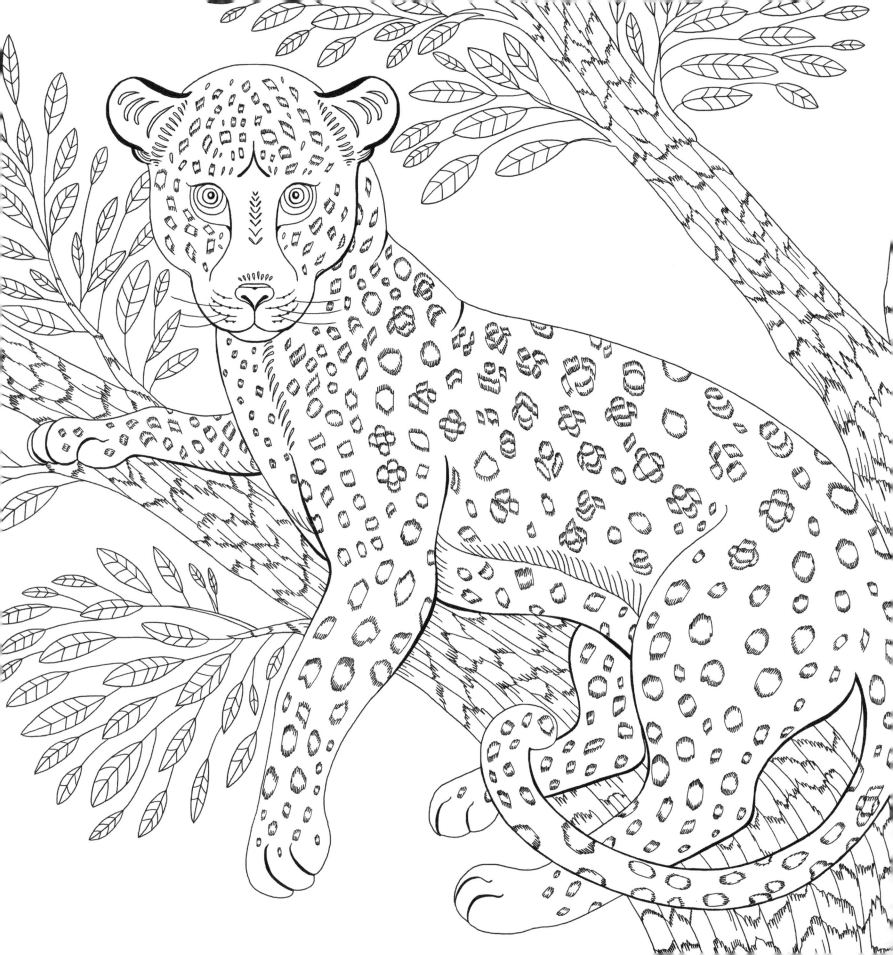

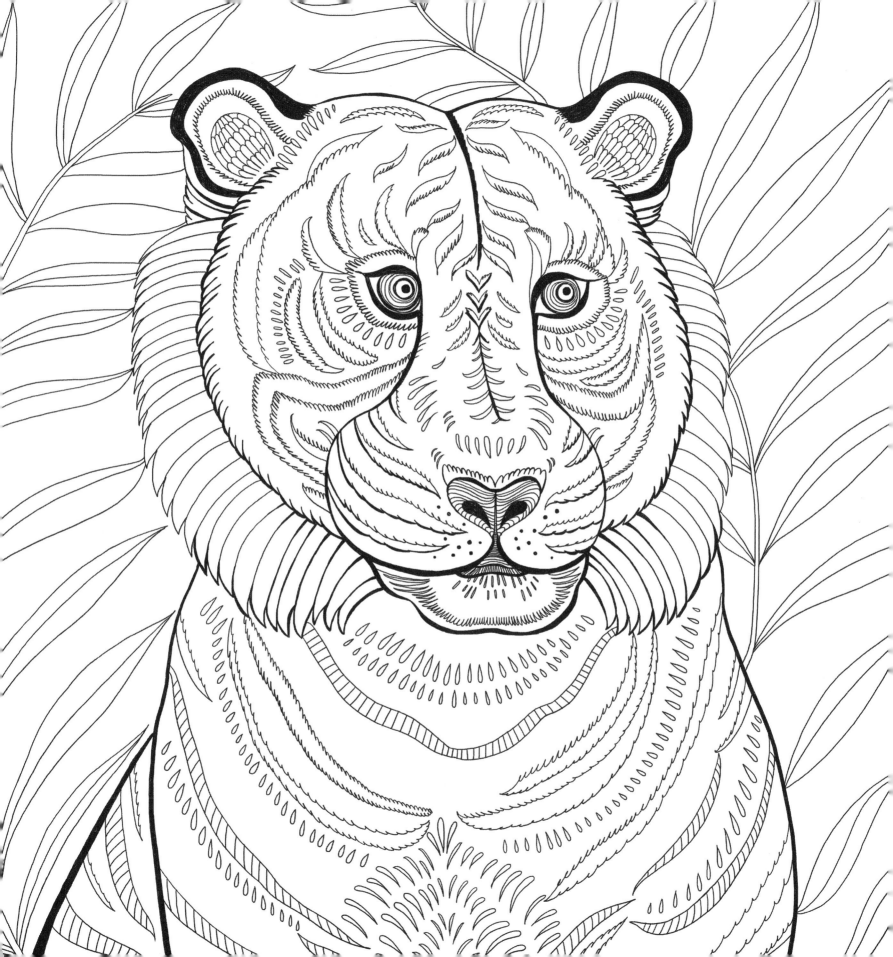

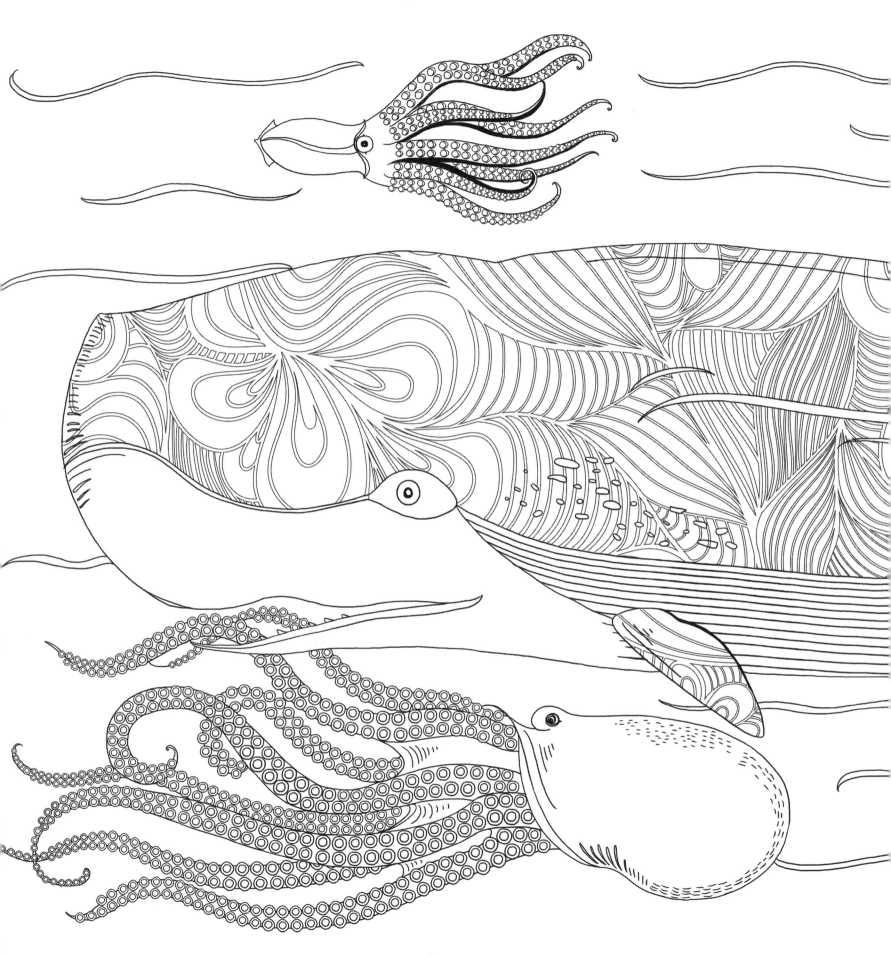

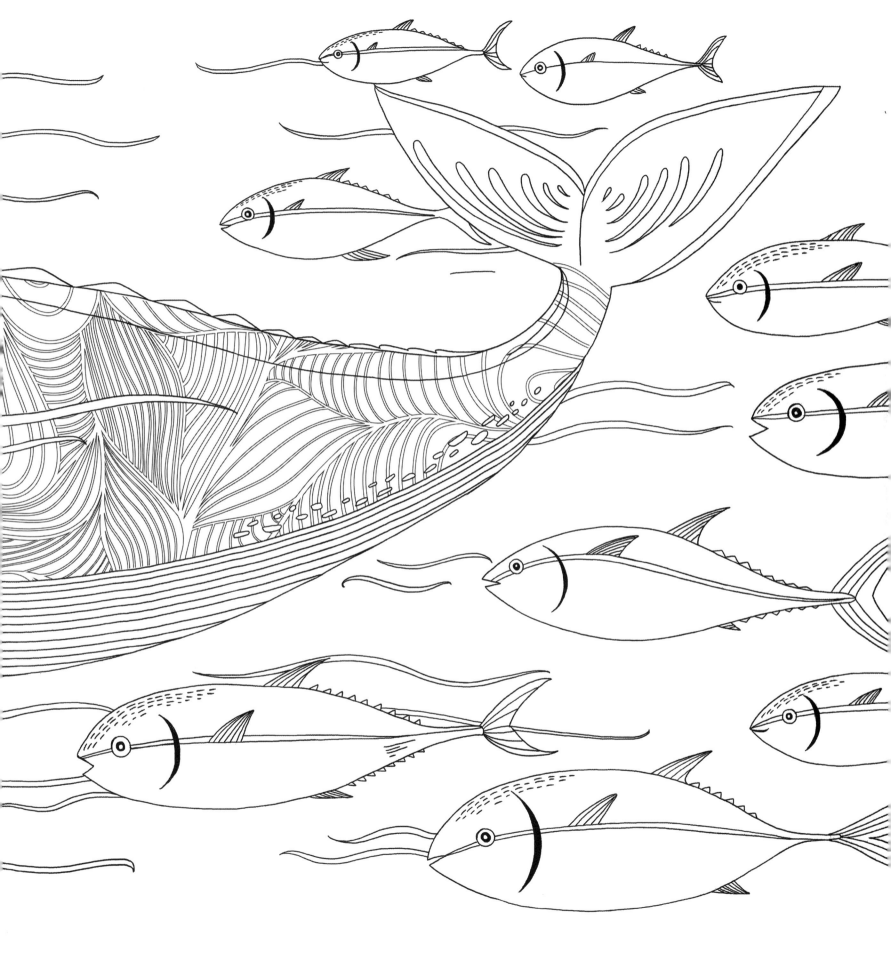

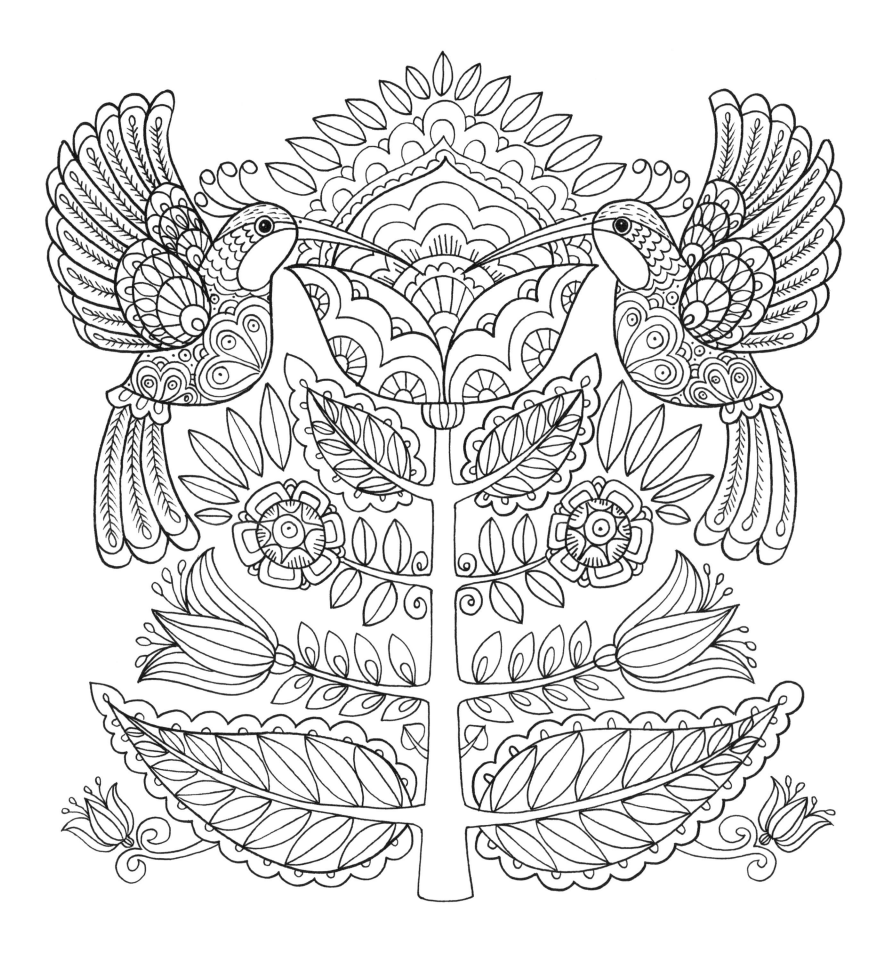

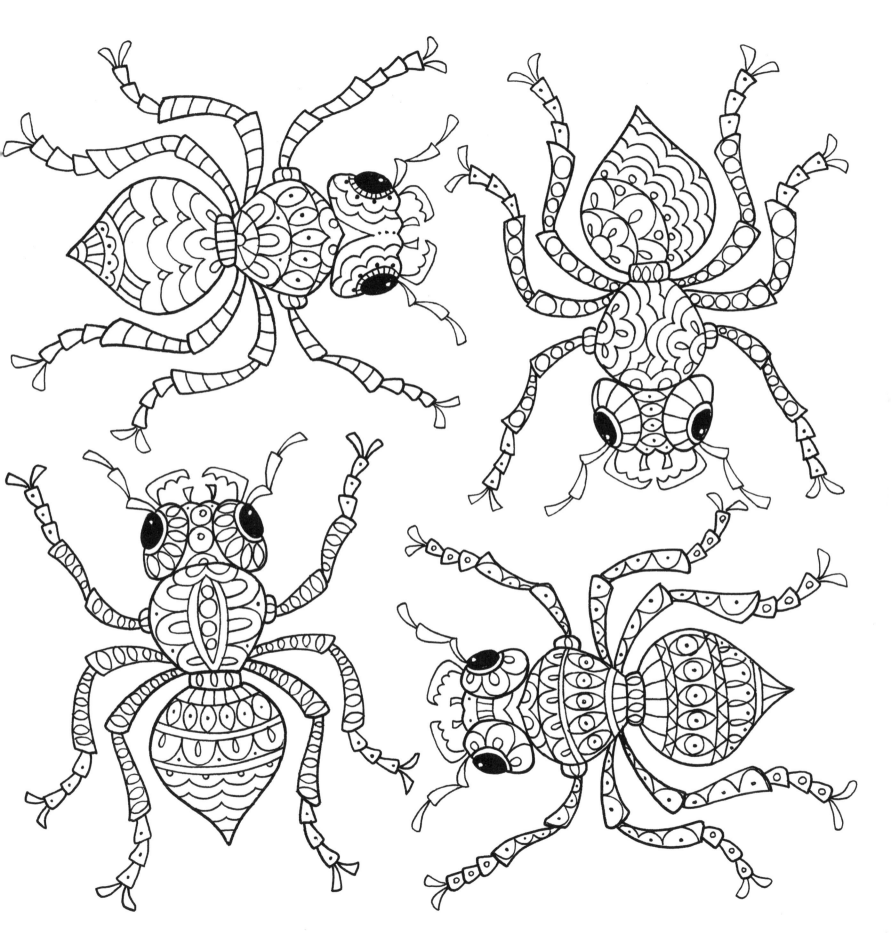

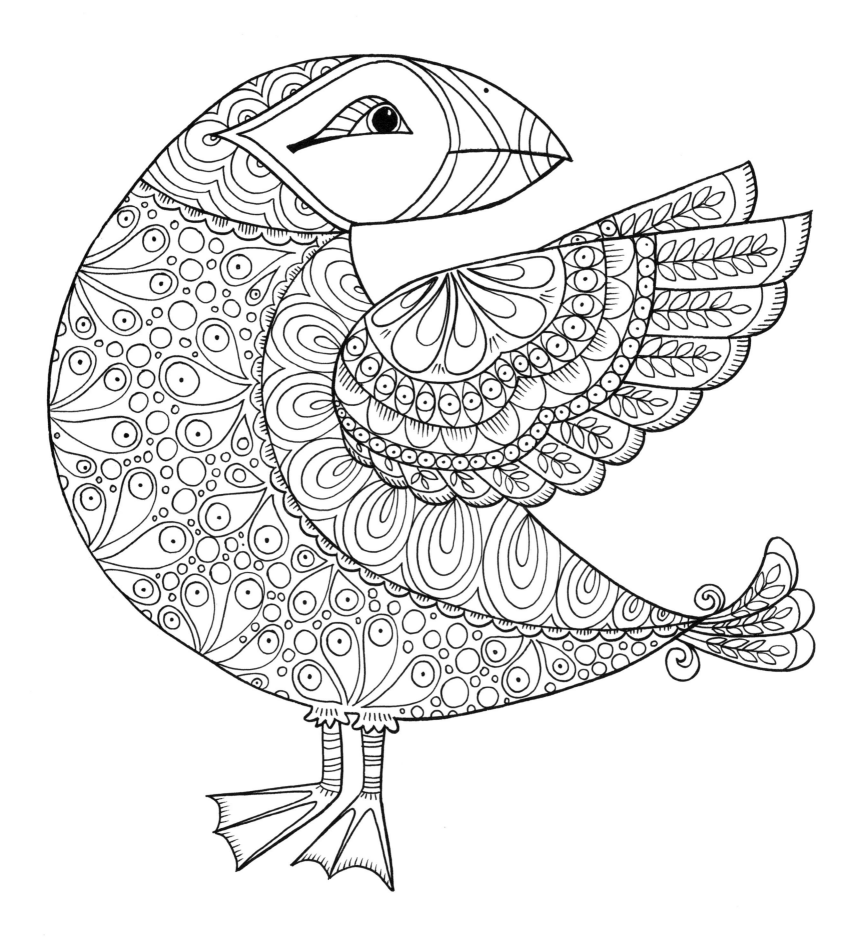

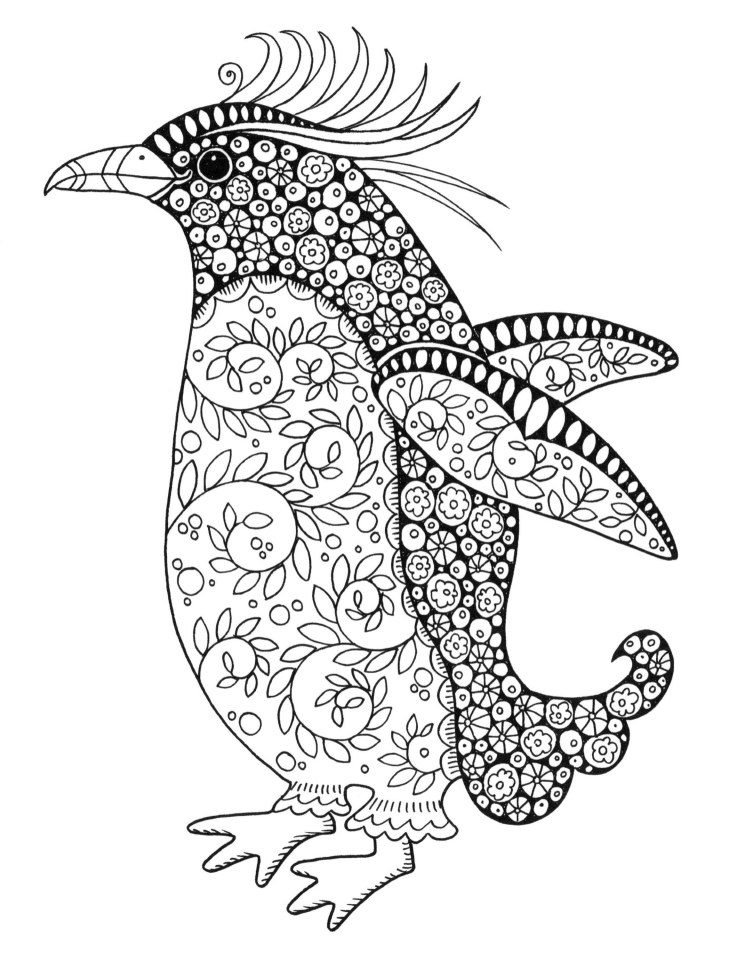

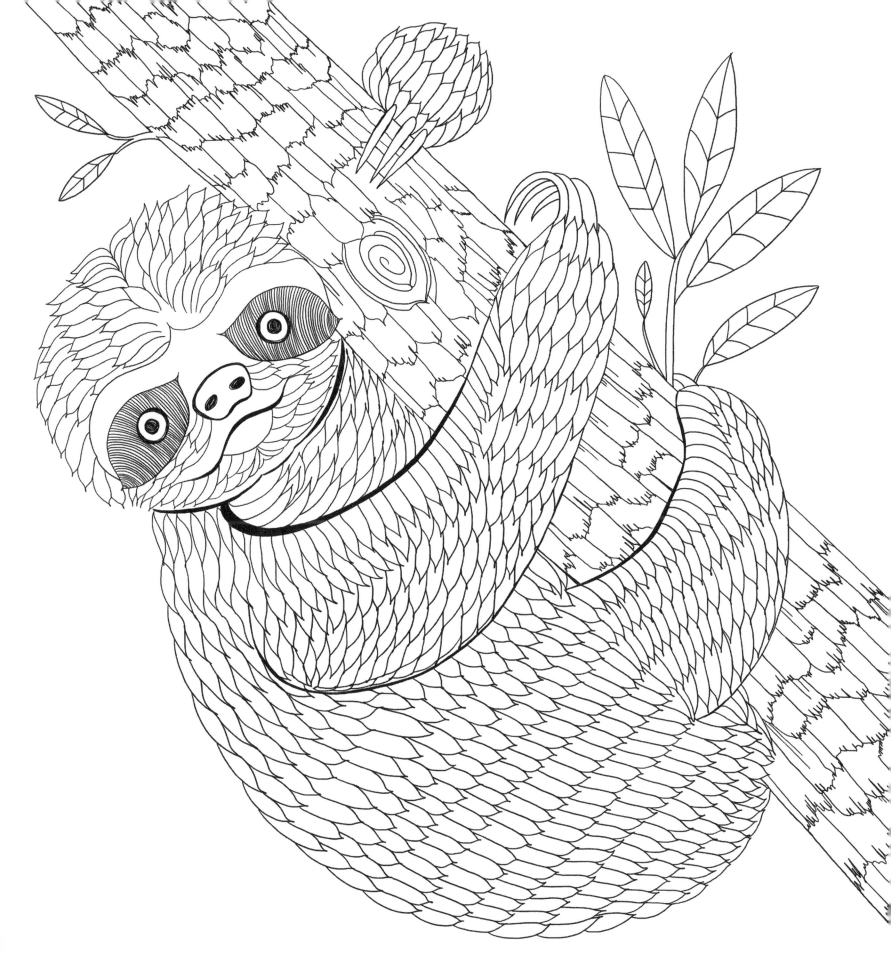

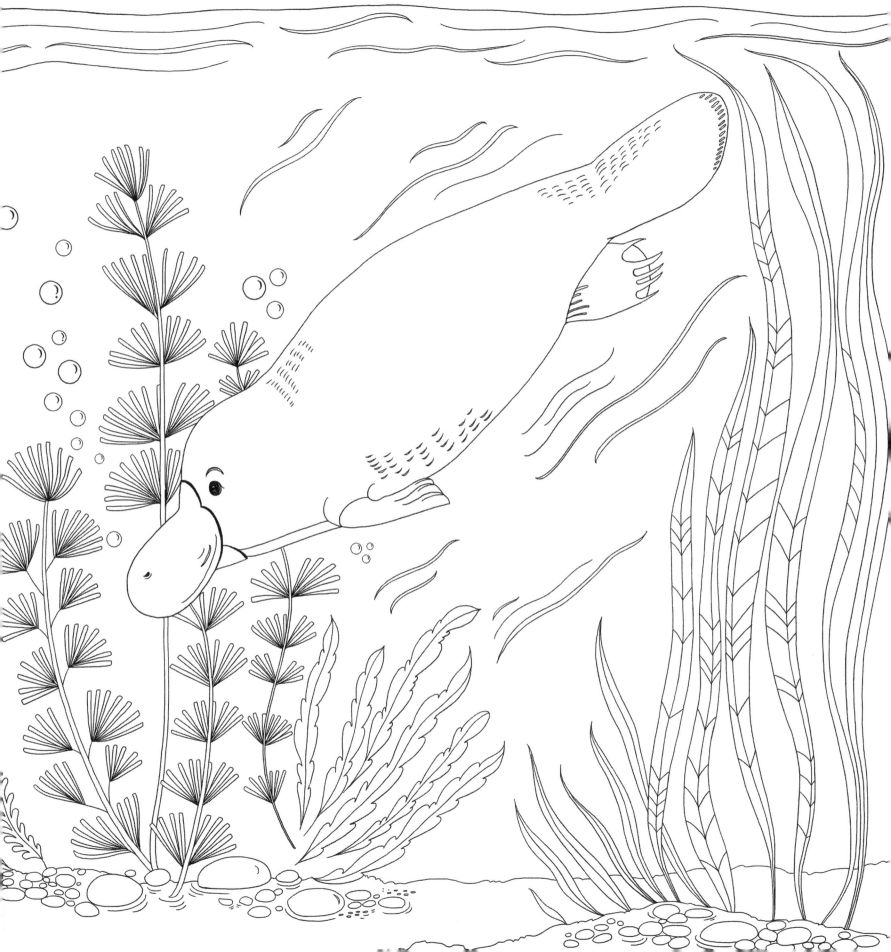

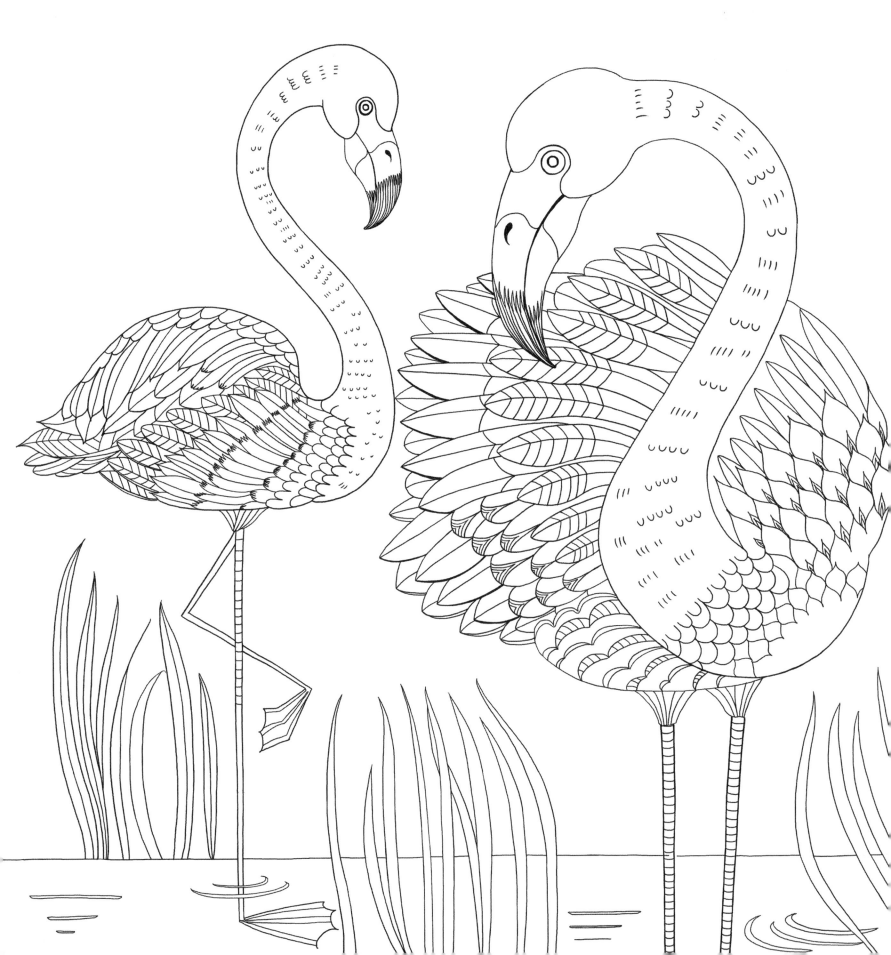

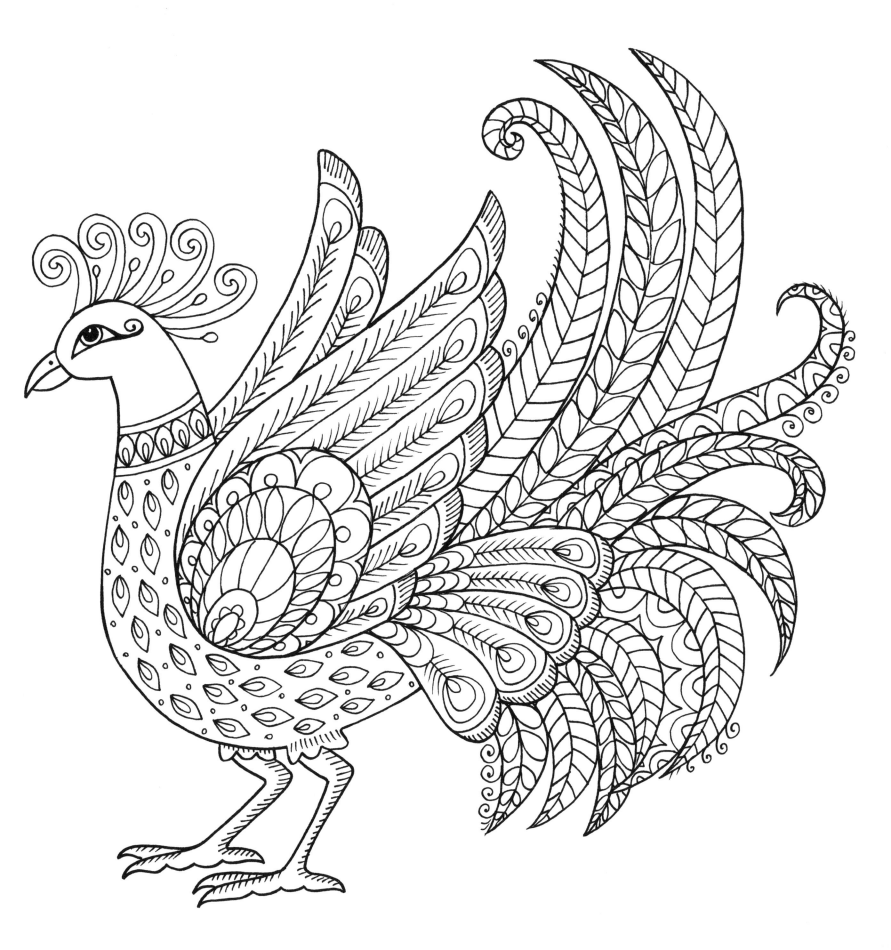

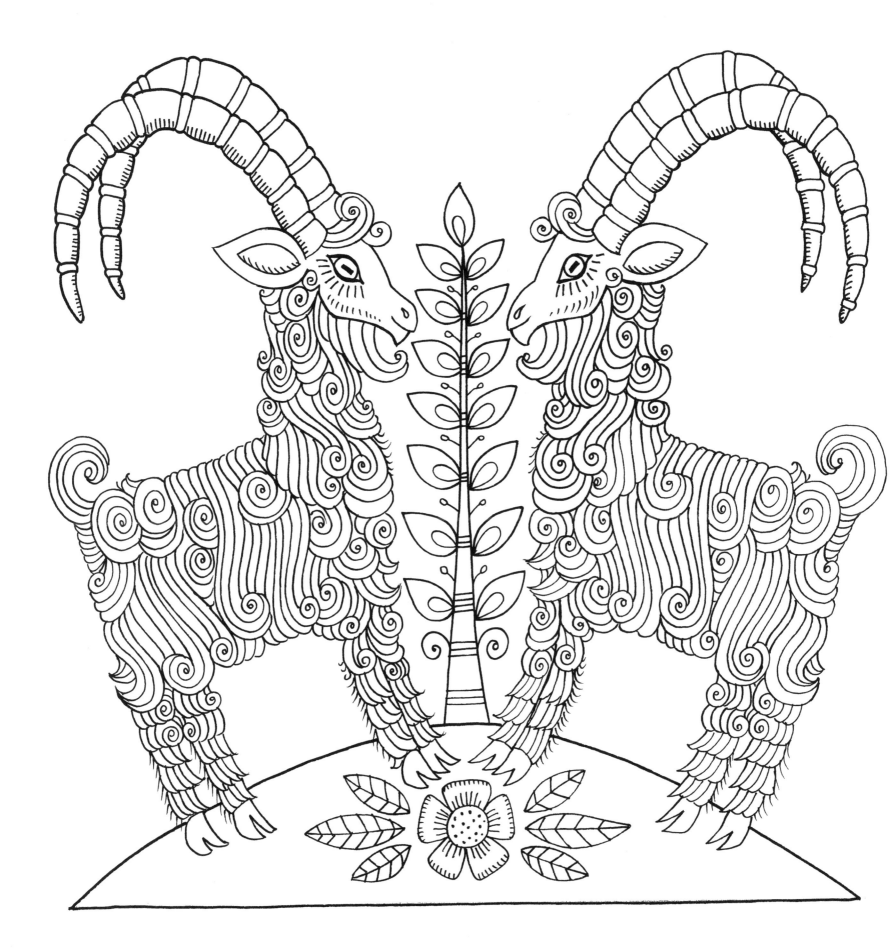

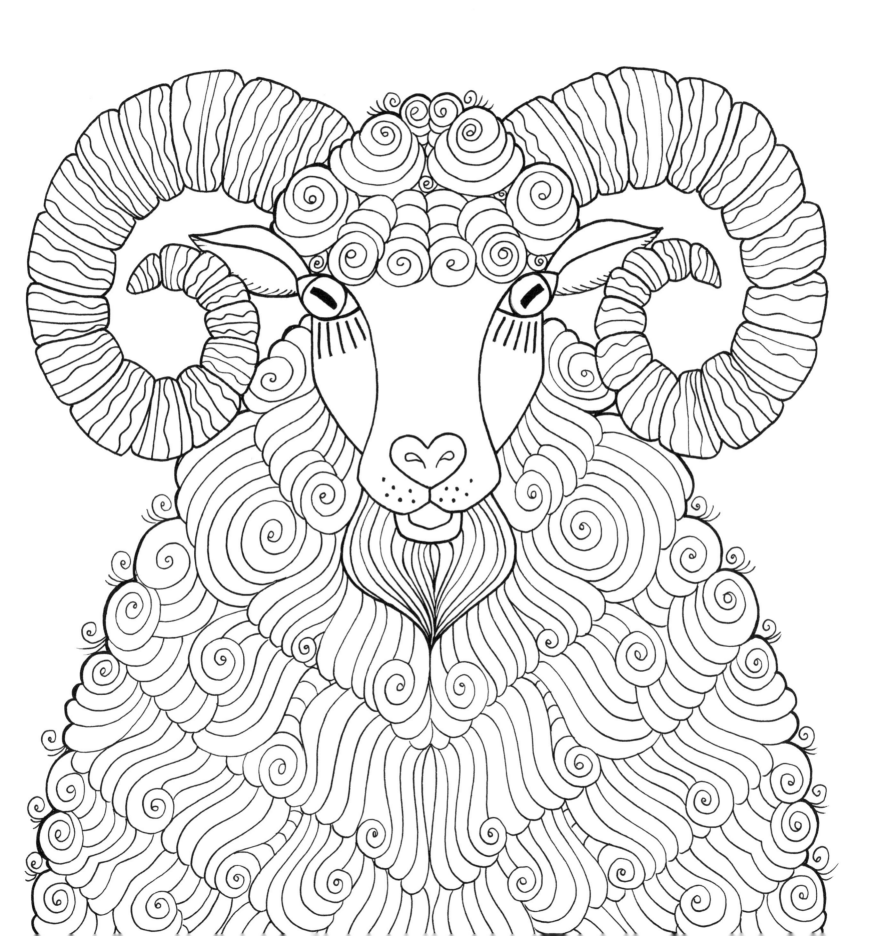

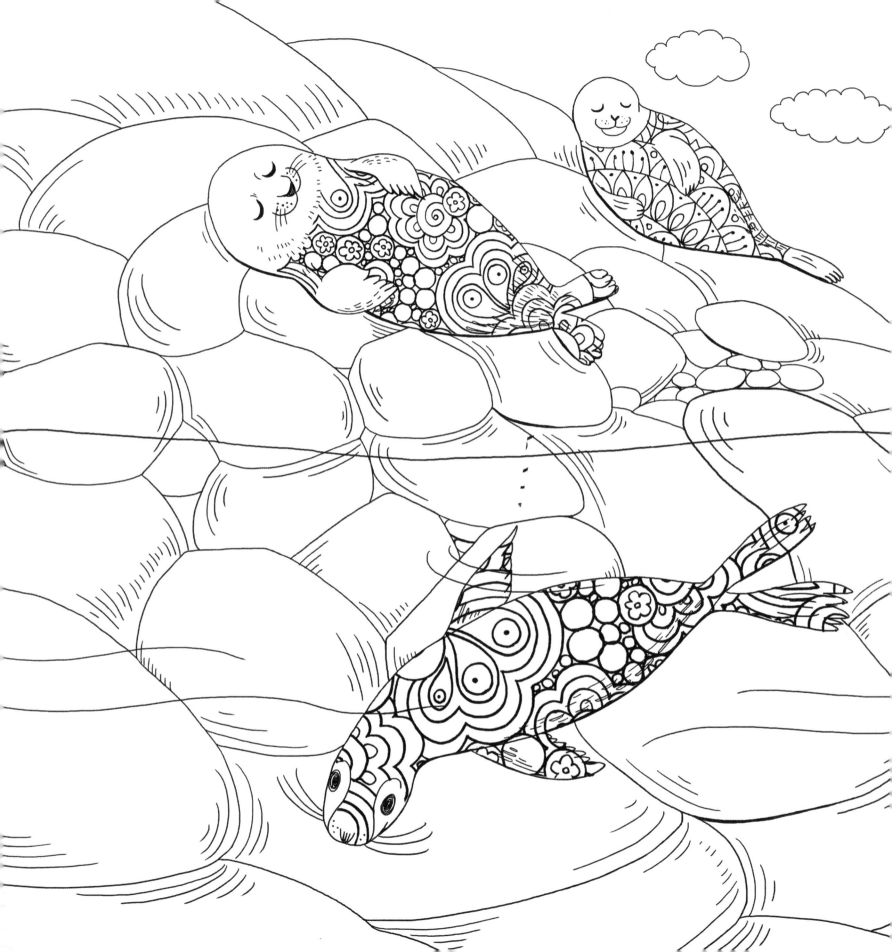

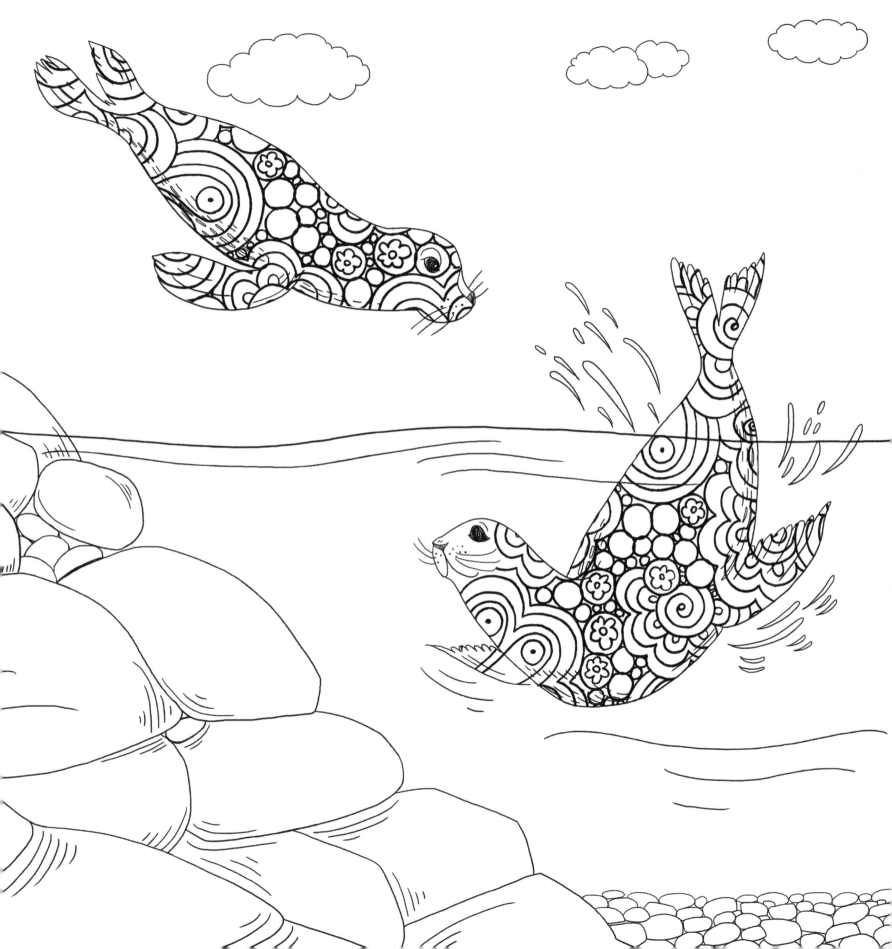

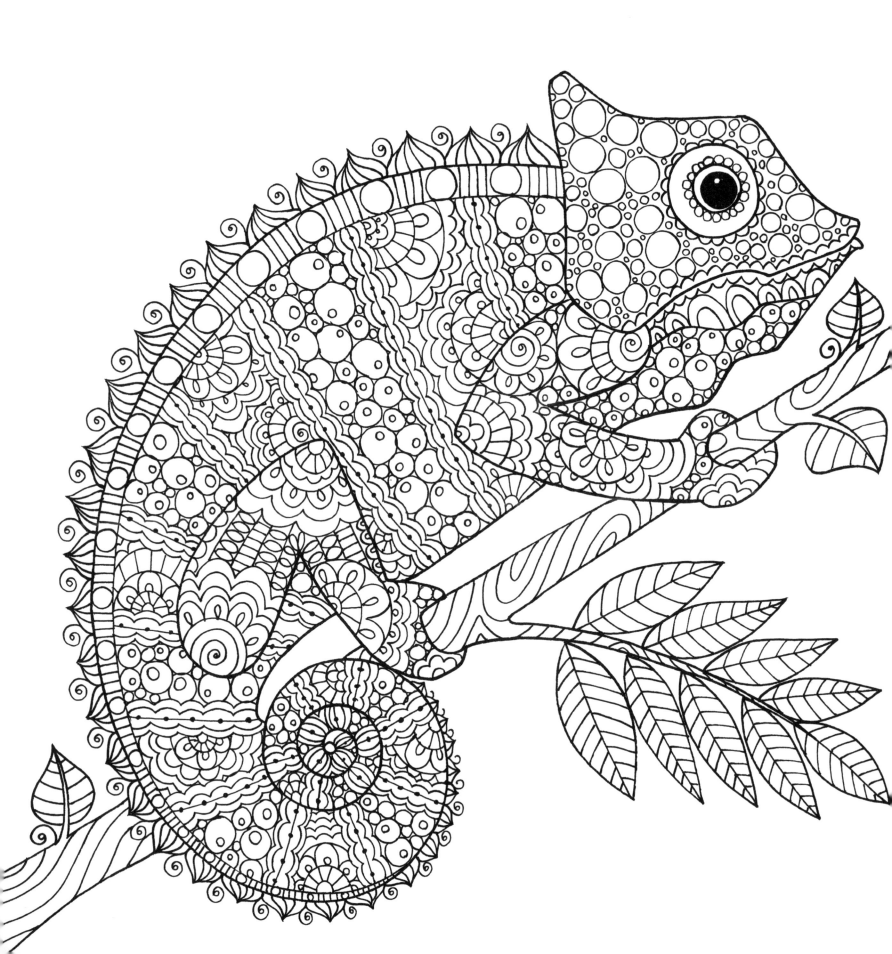

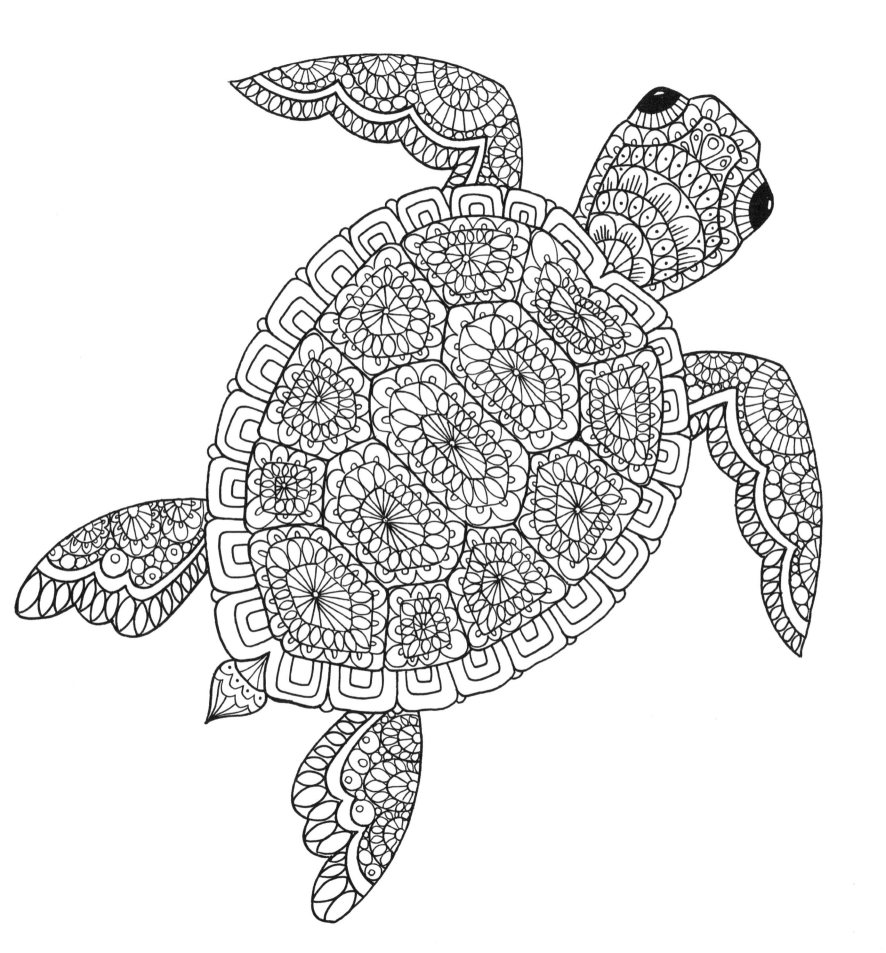

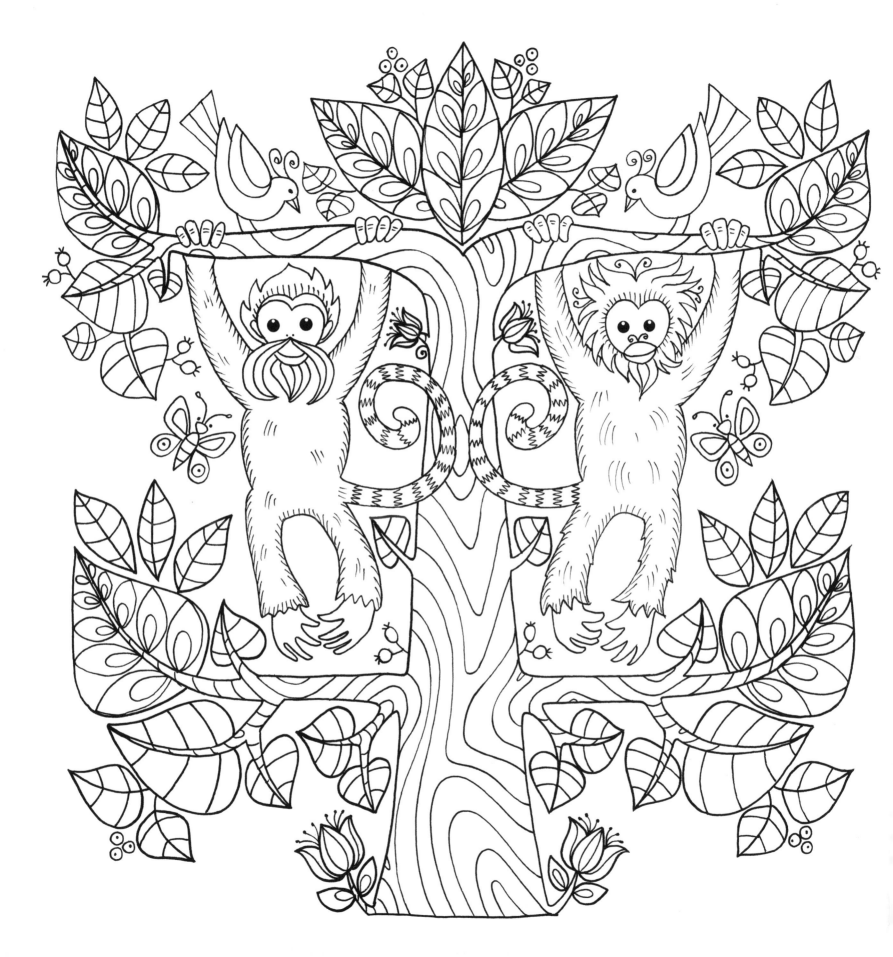

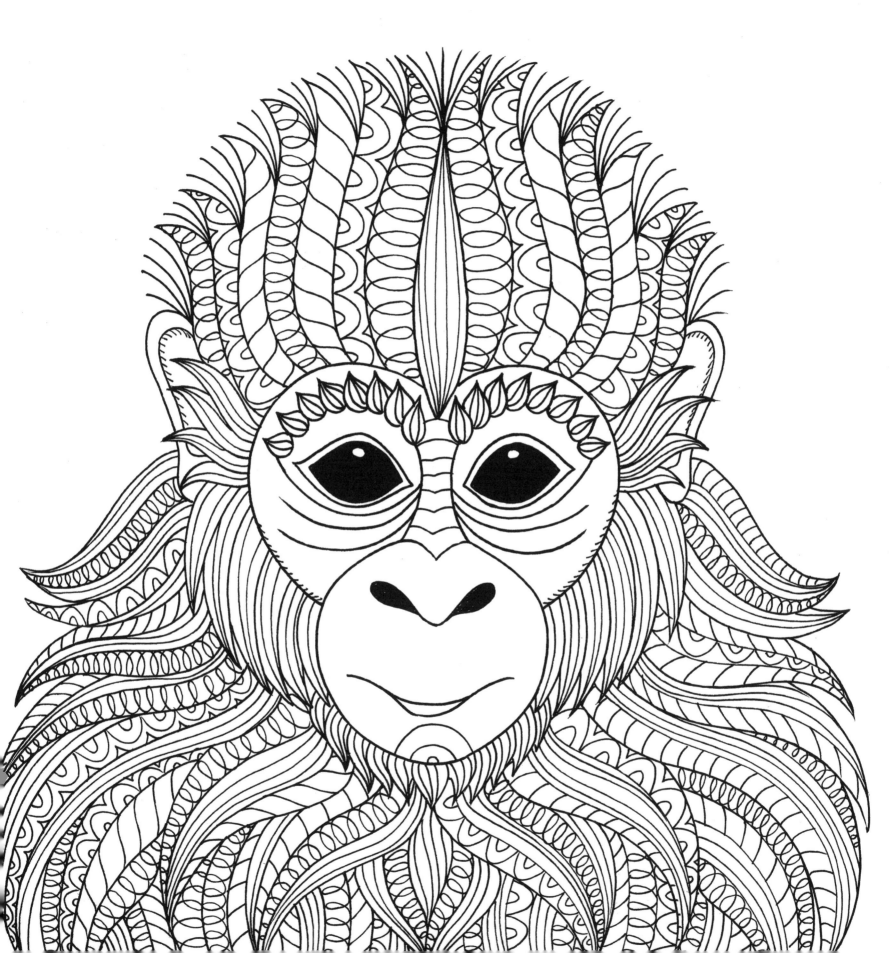

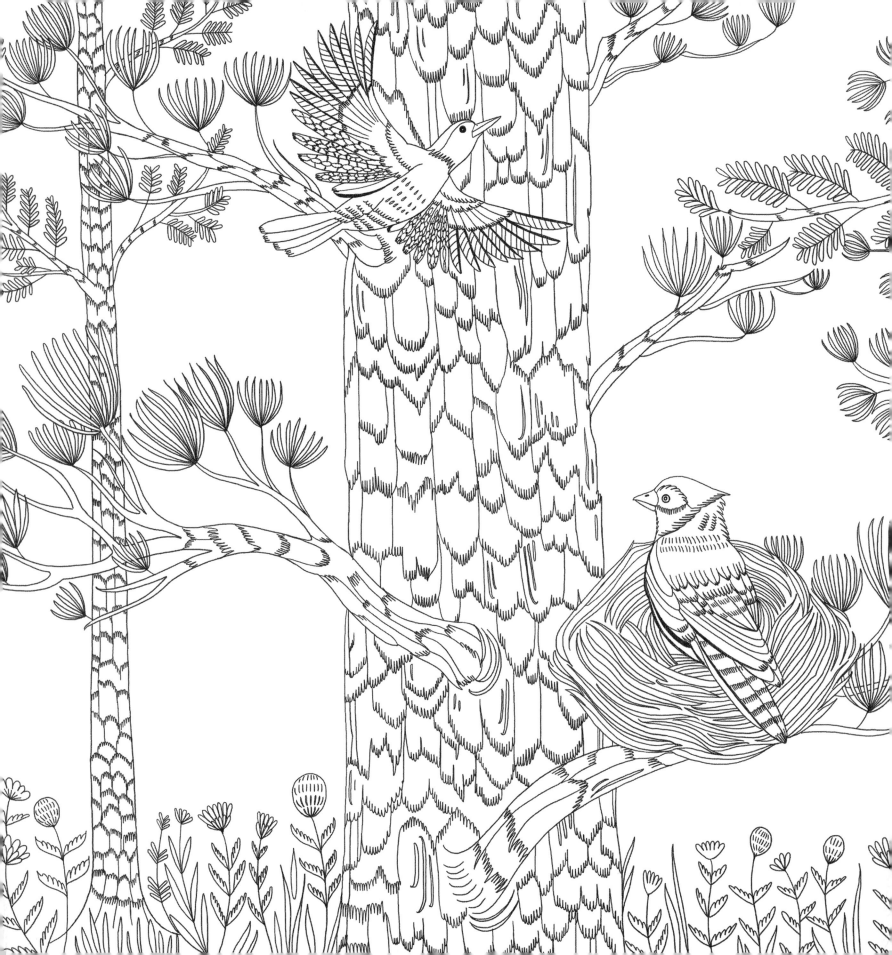

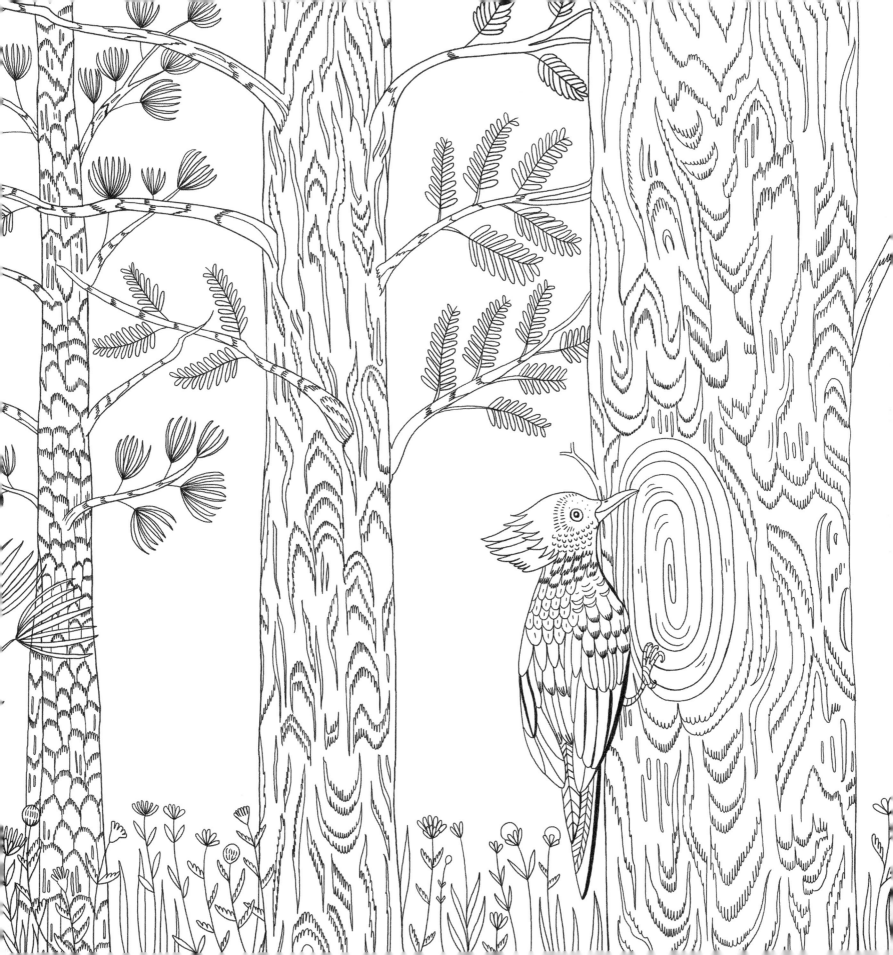

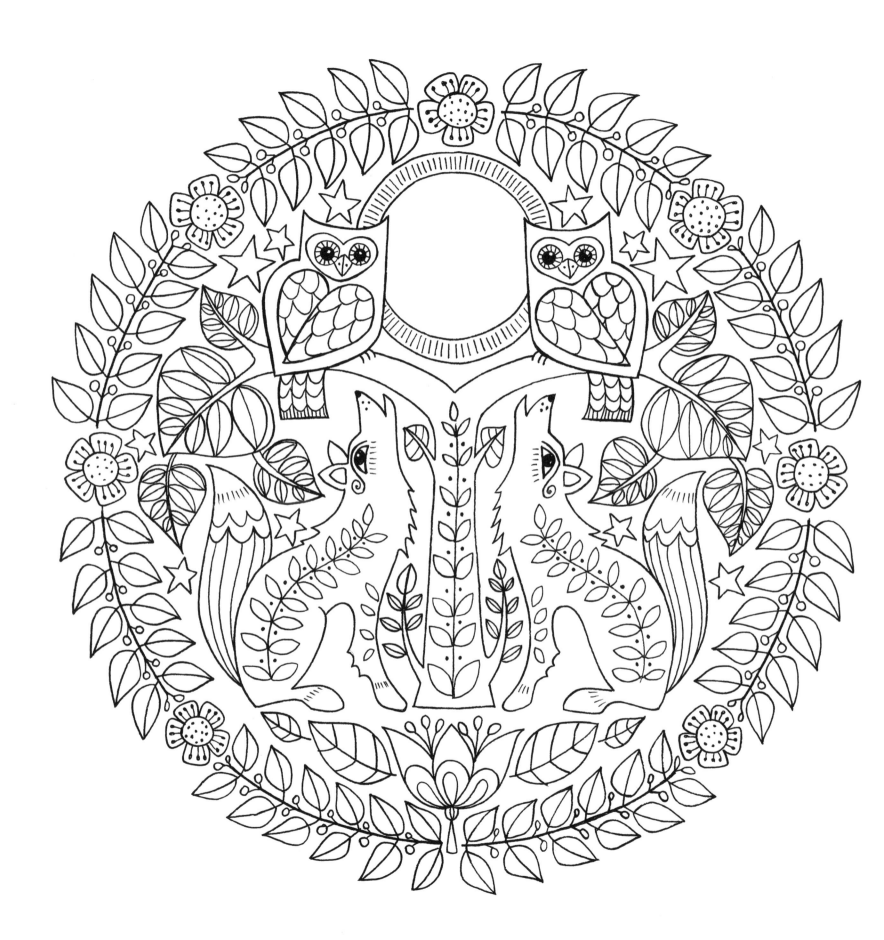

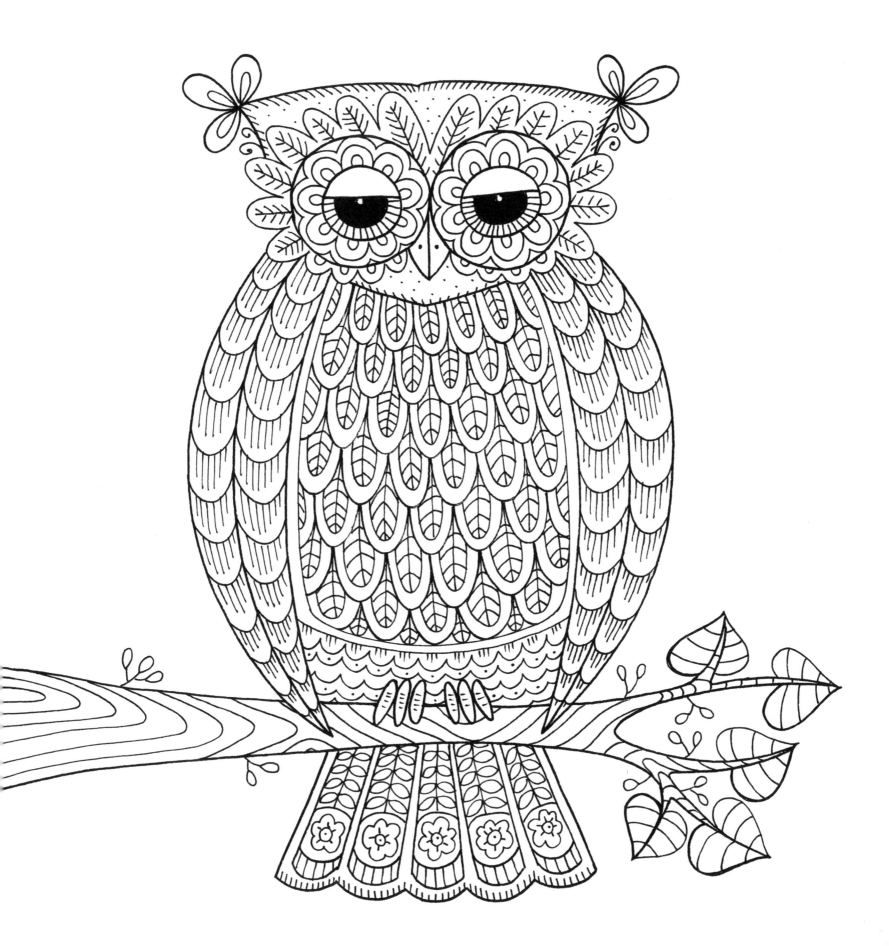

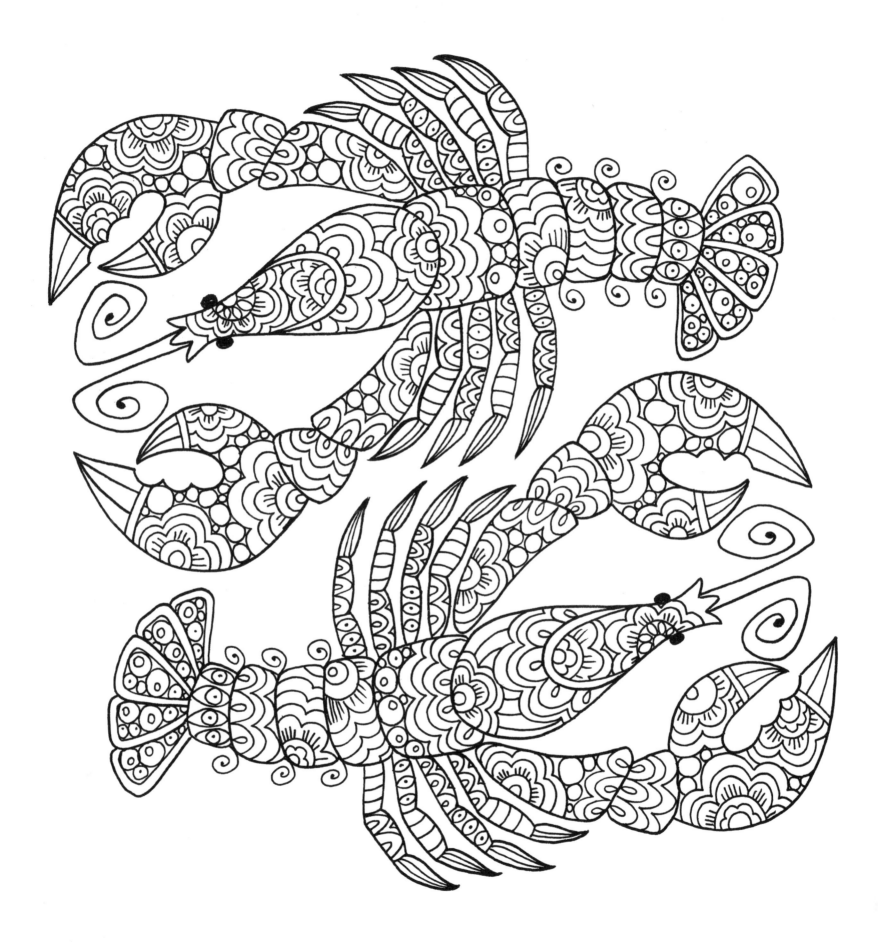

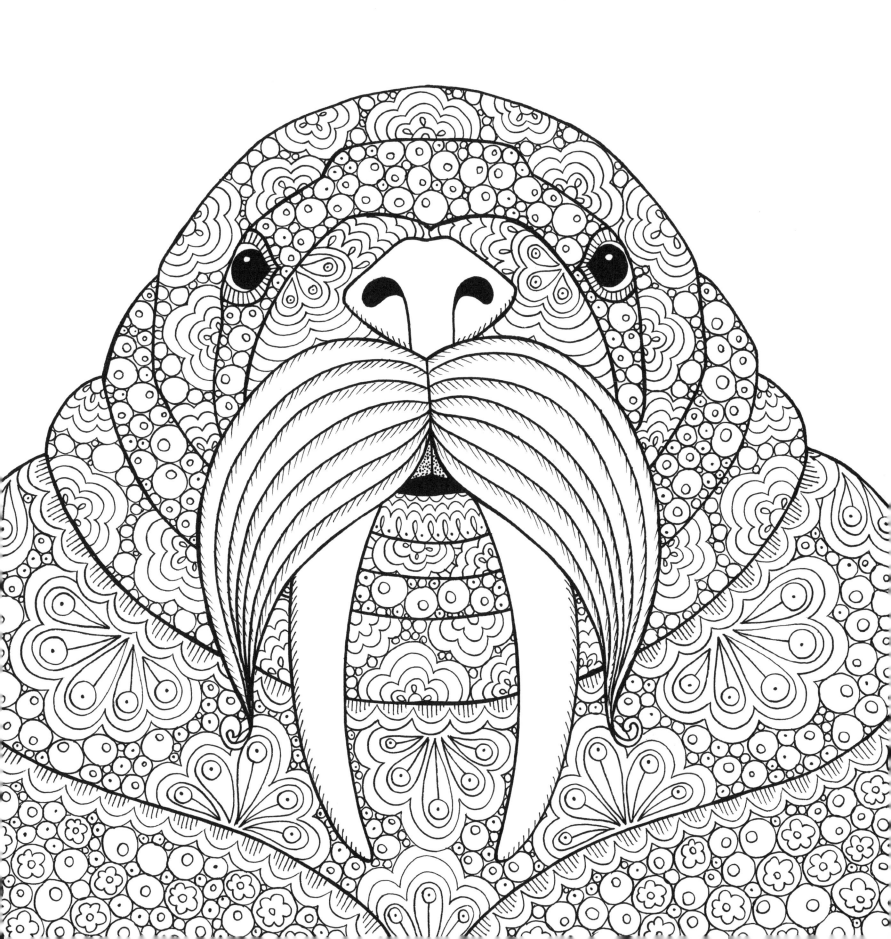

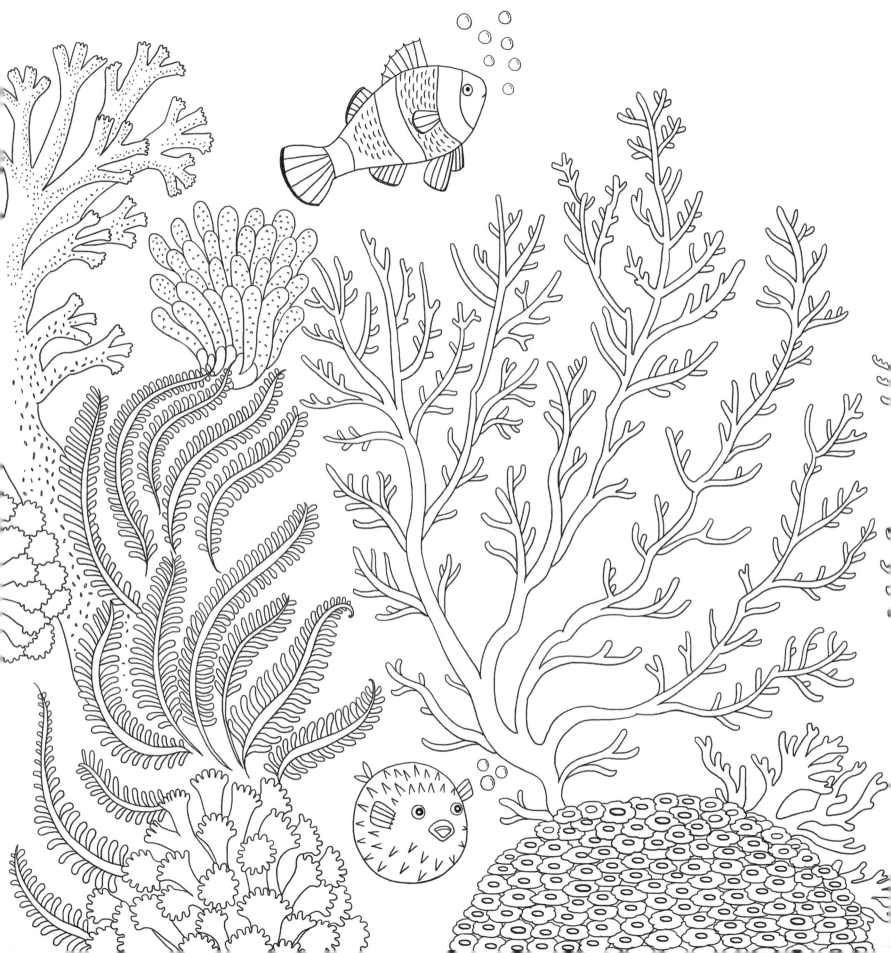

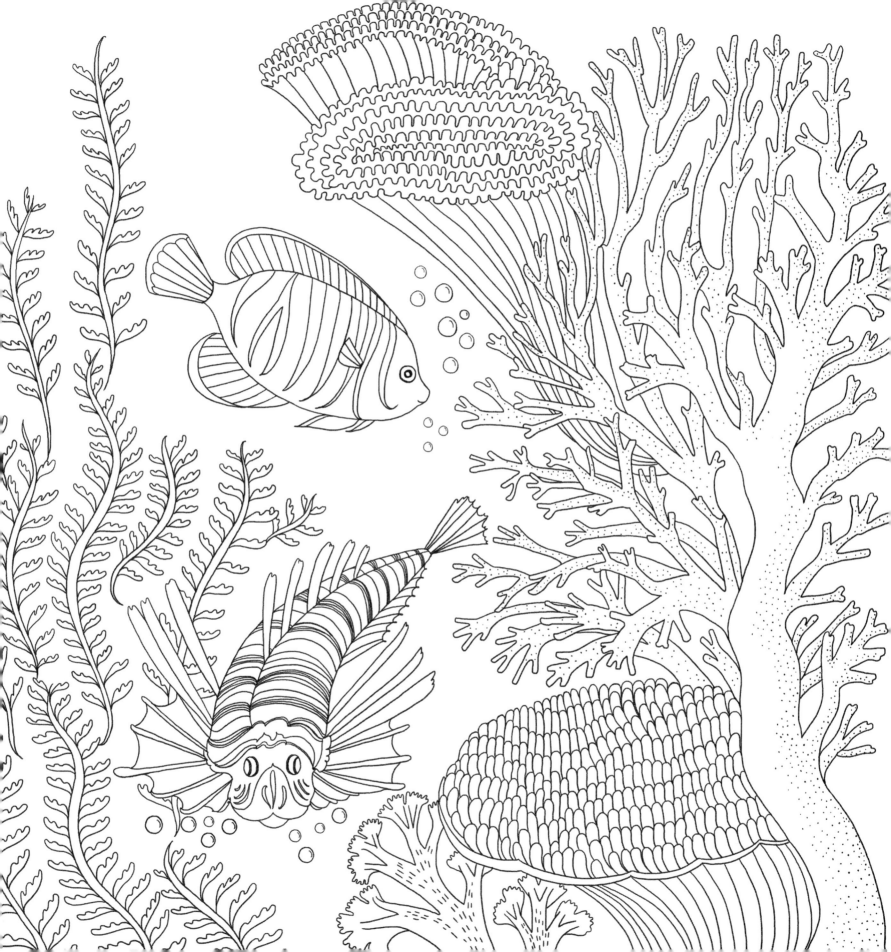

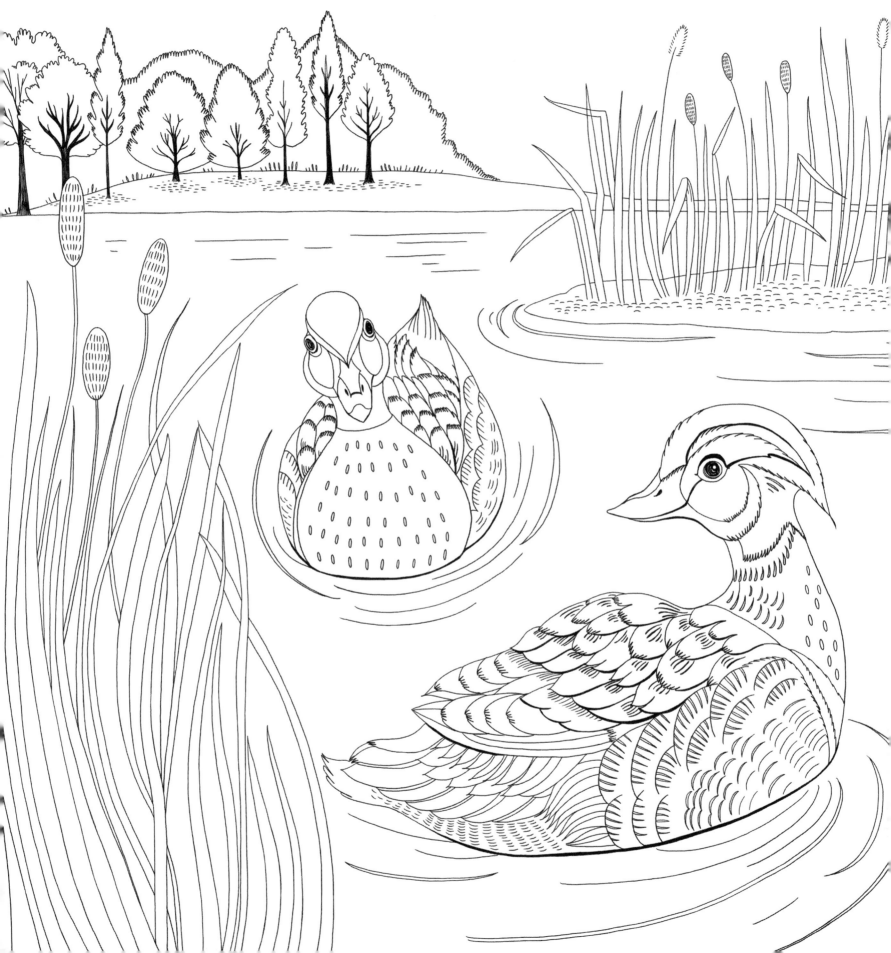

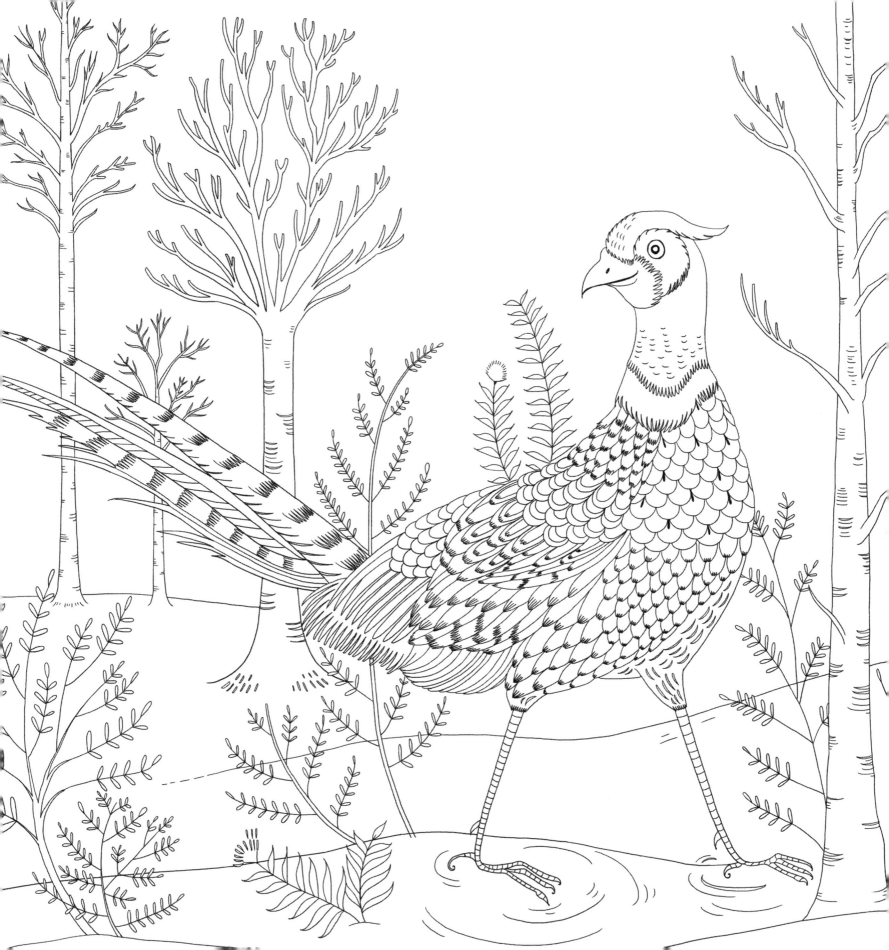

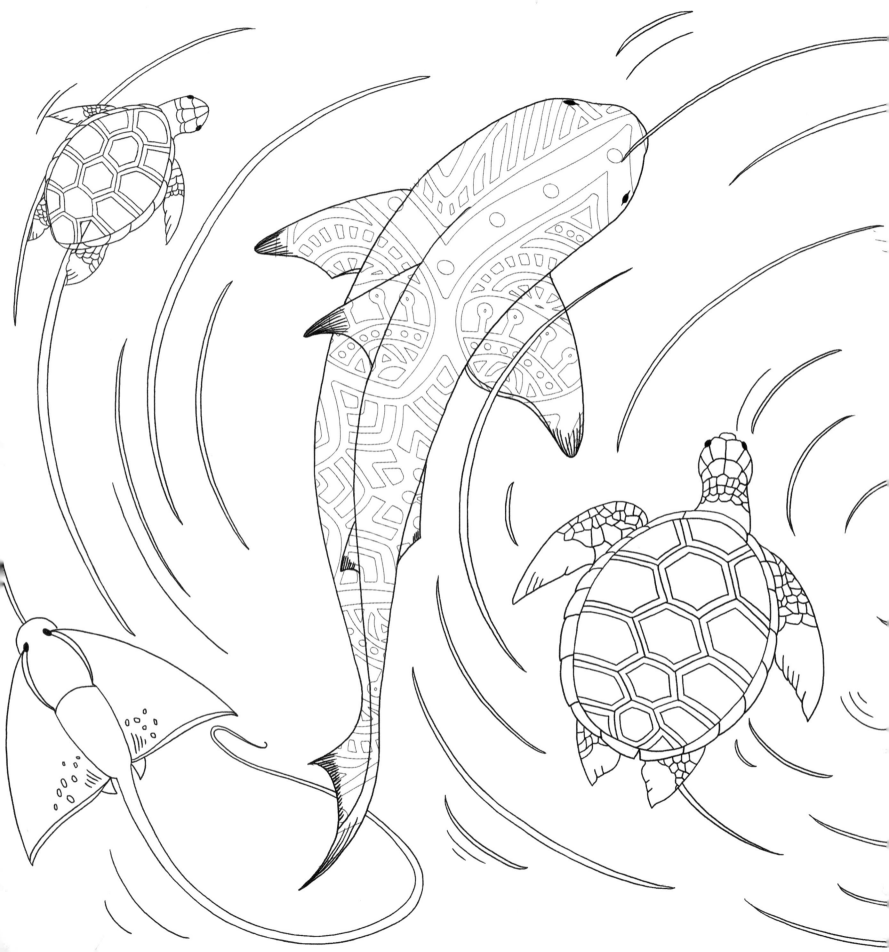

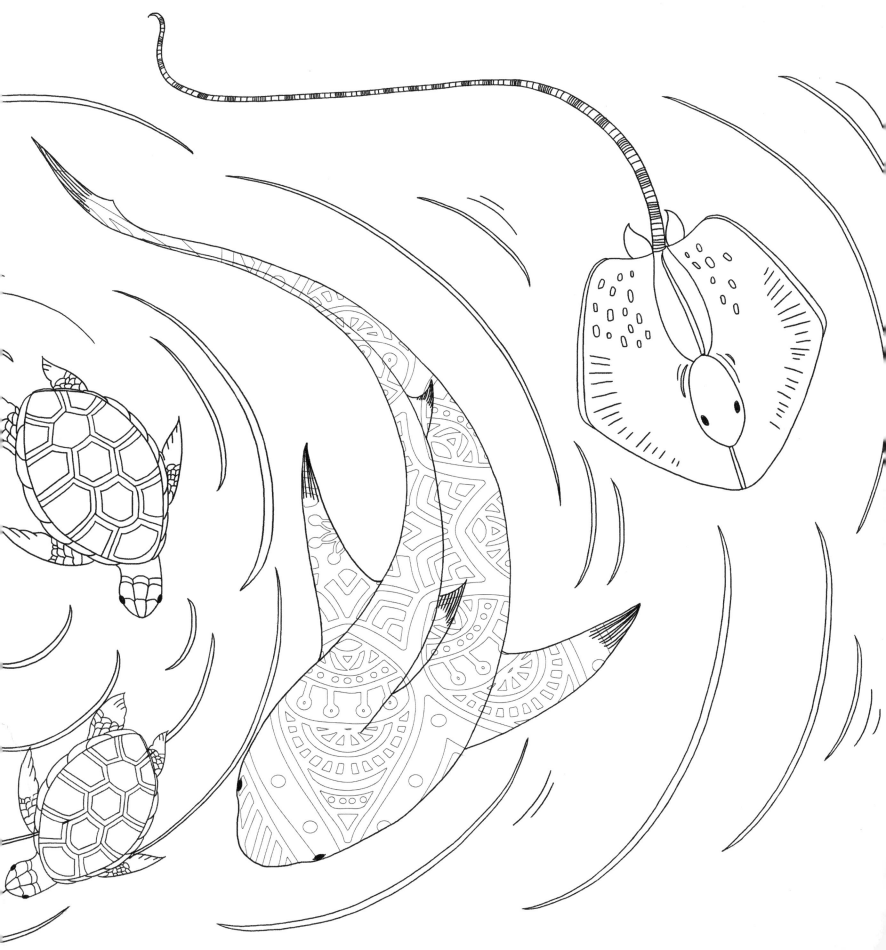